U0124752

西狭颂

八卦格解析名碑名帖系列

翟东 编著

辽宁美术出版社

图书在版编目（ＣＩＰ）数据

西狭颂 / 翟东编著. -- 沈阳：辽宁美术出版社，
2012. 2
　（八卦格解析名碑名帖系列）
　ISBN 978-7-5314-5071-9

　Ⅰ. ①西… Ⅱ. ①翟… Ⅲ. ①隶书—书法 Ⅳ.
①J292.113.2

中国版本图书馆CIP数据核字（2011）第254377号

出　版　者：辽宁美术出版社
地　　　址：沈阳市和平区民族北街29号　邮编：110001
发　行　者：辽宁美术出版社
印　刷　者：沈阳市华厦印刷厂
开　　　本：889mm×1194mm　1/16
印　　　张：6.5
字　　　数：30千字
出版时间：2012年2月第1版
印刷时间：2012年2月第1次印刷
责任编辑：申虹霓
封面设计：申虹霓
版式设计：严　赫　申虹霓　童迎强　光　辉
　　　　　彭伟哲　方　伟　林　枫
技术编辑：徐　杰　霍　磊
责任校对：徐丽娟
ISBN 978-7-5314-5071-9
定　　　价：25.00元

邮购部电话：024-83833008
E-mail：lnmscbs@163.com
http://www.lnpgc.com.cn
图书如有印装质量问题请与出版部联系调换
出版部电话：024-23835227

目录

第一章　八卦格简介　　　　　　　7

一、八卦格图示　　　　　　　　　7

二、八卦格构造　　　　　　　　　7

第二章　八卦格的具体应用　　10

一、笔画定点　　　　　　　　　10

二、偏旁定位　　　　　　　　　17

三、结构定形　　　　　　　　　21

四、高标准　　　　　　　　　　24

五、高效率　　　　　　　　　　25

六、统领驾驭作用　　　　　　　25

第三章　八卦格与《西狭颂》　26

一、《西狭颂》简介　　　　　　26

二、基本笔画　　　　　　　　　27

三、偏旁部首　　　　　　　　　47

四、结构定式　　　　　　　　　78

五、原碑欣赏（局部）　　　　　88

附：水写纸习字八卦格

序

　　汉字，博大精深，历久弥新，它与中华文明血脉相连，是民族文化的瑰宝。绵延的线条倾诉了华夏文明的兴衰，斑驳的笔画展示了辉煌的艺术成就，方圆的形体凝聚了民族的智慧。科学、艺术、神奇的汉字以它独有的魅力将继续影响世界。

　　我们的民族"创造了灿烂的古代文化"，仅骨版、青铜、简帛、碑帖就是一座座丰富的书法艺术宝藏，一直引起人们的高度重视和广泛兴趣，写好汉字也成了人们心中追求的愿望。为寻宝览胜，诸多先贤专家创造了田字格、米字格、九宫格等许多的写字格为辅助手段进行汉字的书法学习，虽然不乏实用之功，但总有缺憾之处，未能满足用一简单方式统帅和驾驭繁复汉字的期盼。时代的发展迫切需要行之有效的方法和措施，引导帮助人们更便捷高效地掌握汉字书写方法，提高汉字书写水平，早日攀抵书法艺术的殿堂。

　　《周易》雄居群经之首，它"究天人之际，通古今之变"，其"易道广大，无所不包"，千百年来，中国文化艺术的发展始终笼罩在它的奇光异彩之中。笔者经过多年的艰苦探索，发现了《周易》与汉字之间的密切联系，从而提出"汉字内涵阴阳之道，外呈八卦之形"的学说，总结出汉字书写是"以圆为主，平斜相辅，多形兼备"的结构及教学规律。创造了以八卦格定位汉字书法的新方法，即"笔画定点，偏旁定位，结构定形"，使汉字笔画形体的界定与书写格之间达到高度统一，实现了汉字书法教学的高标准，高效率，其方法简便易学，事半功倍。八卦格书写法通过格式一以贯之的自然协调的拆拼组合，完善了有史以来汉

字结构分解图示，每个字的局部与整体轮廓同定式熔为一炉，更重要的是对规范字形和字库提供了科学的依据。用八卦格可以将汉字笔画、结构精确定位，通过八卦格又可以更加便捷地掌握各书体的风格特点、结构规律，其可以统领驾驭楷、行、隶、篆诸体之笔画、结构、特点、规律，助学书者有成法可依。

为帮助人们提高汉字书写水平及进入较高的书法艺术境界，推广和展示八卦格写字法的神奇作用，根据汉字学专家和书法家的建议，笔者从上起商周下讫清末的传统书法典籍中，按照楷书、行书、魏碑、隶书、篆书分类，历经十年研磨，编著了这套《八卦格解析名碑名帖系列》丛书。

这套丛书预计编辑30册，每册选取一位著名书家的首选代表作或一篇久负盛名的碑帖，从中精心筛选出180个字，点面结合，以精为主。在尊重历史、尊重工艺、尊重原作的基础上，认真细致地修补风蚀剥落和捶拓残损之处，力争展示原碑帖的最初风貌，尽可能地呈现其风格特色。为便于临习和研究，将字由小放大，由白转黑，植入八卦格内，按基本笔画、偏旁部首、结构定式进行排序，并认真编写了提纲挈领的导语。通过格式的点、线、角，由浅入深，从易到难，简明扼要地分析归纳了利用八卦格书写汉字的秘要，格式清晰明确，文字通俗易懂，操练简捷高效。

本书以现行字库的楷书为例，以笔画、偏旁、结构为序，介绍和演示了八卦格写字法"三定"（笔画定点，偏旁定位，结构定形）的奇特功效，以及与名家书体之间变化的痕迹和差异，帮助读者对照和理清名家名帖的风格特征，就楷书而言，这种依据格式的比照法在书帖中尚属首创。

另外，在每册书中加印了八卦格活页水写纸，可用毛笔蘸清水反复地进行书写练习，既解决了印制格式和使用墨汁的烦恼，又能使人们更经济、便捷地运用八卦格进行练习。

在这套丛书问世之际，深感《八卦格解析名碑名帖系列》还只是开端，任重道远。虽八卦格写字法历经十余年的研究归纳，然水平有限，难免有纰漏，切望朋友、同仁理解海涵，并提出宝贵意见，愿我们携手并肩为汉字的学习、推广和弘扬中华民族的书法艺术而共同努力。

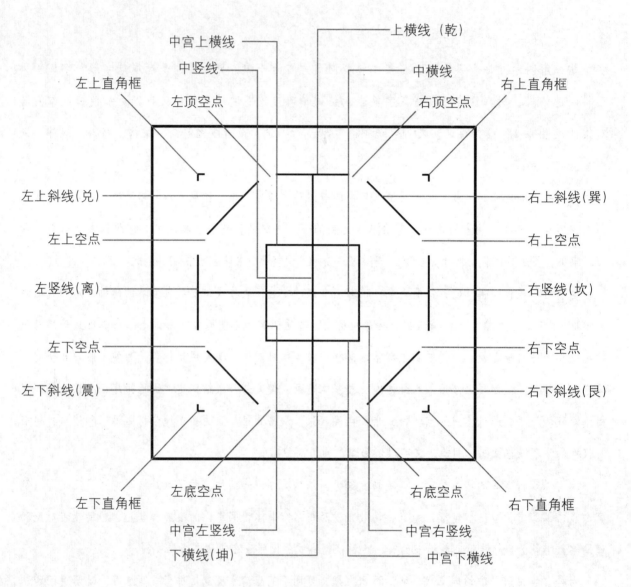

上横线（乾）
中宫上横线
中竖线
中横线
左上直角框
右上直角框
左顶空点
右顶空点
左上斜线（兑）
右上斜线（巽）
左上空点
右上空点
左竖线（离）
右竖线（坎）
左下空点
右下空点
左下斜线（震）
右下斜线（艮）
左下直角框
右下直角框
左底空点
右底空点
中宫左竖线
中宫右竖线
下横线（坤）
中宫下横线

八卦格图示

第一章　八卦格简介

一、八卦格图示

　　八卦格是在一个正方格内，由四条斜线、两条横线、两条竖线组成八个面，再加四个直角框、十字线和中宫所构成。形如八卦图，涵盖了阴阳之道，故称为八卦格。且线条的长度、相互的间距、空点、比例，都有科学严谨的数据。

二、八卦格构造

1.外部结构

　　直角框　　直角框连接横竖线还原了正方形，汉字均须在正方形内书写。八卦格确定的字与外框的间距，解决了古往今来悬而未决的书写格外框与汉字的间距和比例问题，也为汉字笔画、偏旁、结构的准确定位奠定了基础。

　　框与字的间距恰好是用四条斜线连接田字格十字线四个点所组成的正方形，也就是外正方形各边的中点顺次连接围成的正方形，即内正方形，外正方形与内正方形的空间面积各占50%。运用数字计算符合马克思"一种科学只有在成功地运用数学时，才算达到了真正完善的地步"的观点和理论，符合教育部统编教材所审定的田字格中字与格式的比例，符合人们的审美标准与视觉平衡，符合天地人"三才合一"的美学境界。

　　横竖线　　横竖线不仅切除了斜线组成正

方形毫无意义的四个角，也固定了字与格式之间的距离，有效地控制了笔画及部件的长短、宽窄、平斜的体态，甚至与很多笔画直接相交，除极少数笔画的首尾稍稍越出斜线外，所有的字都安居在直角框内。

　　横竖线与四个直角框相连形成的正方形与外正方形所涵盖的面积均等，相互保持了平衡稳定状态，如天地合而为一。外框象征地，地为方；里面八边形象征天，天为圆。天圆地方，天地定位。"动静有常，刚柔断矣"，倘若横竖线放弃与四个直角框的连接，收缩成八面的圆形，便可循环往复地运动，天体相推，万物顺利。

　　斜线　　在教科书的田字格中加上九宫格，检验了汉字在各宫占据的位置和各宫对笔画部件的约束力，发现1、3、7、9四个角宫与中宫接触面窄小，加之汉字自身的形体，很多笔画部件无缘涉足其内，四个角宫大都闲置而形同虚设，古人讲的"中宫八面"大大地打了折扣。

　　斜线恰如其分地将四个角宫各截去87.5%，将2、4、6、8四个宫各截去两个12.5%，清除了多余部分，形成卓有成效的四个斜面，并与上下及左右四个宫面相等。同时又截去了按照方形拼合八角中的四个角，书写字的上下长横、底部舒展的撇捺、潇洒的戈钩和竖弯钩时，简便而有规矩。四条斜线像模具般发挥着神奇的功能，它是书

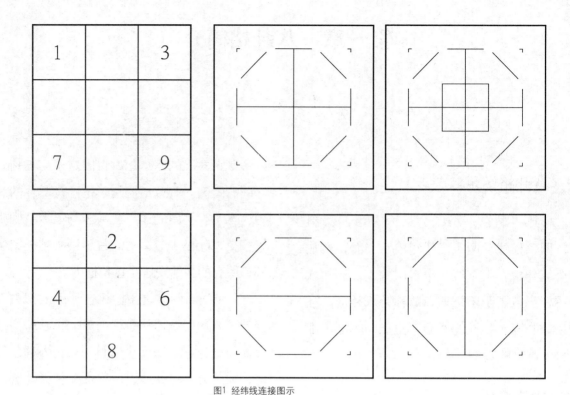

图1 经纬线连接图示

写格式创造性的突破。

　　八卦格的外部构造，不仅与外框之间确定平等和谐的关系，而且与汉字形体之间实现了巧妙的吻合，从而达到了天地人"三才合一"的美学境界。可见《周易》、汉字、八卦格三者之间有着一脉相承的渊源。

　　2. 内部结构

　　笔者始终紧紧围绕汉字的形体，认真分析了古今书写格式后，认为书写格式必须设置十字线和中宫，由此构成了八卦格的内部设施。

　　十字线　十字线蕴涵着阴阳之道，控制了字的分与合，调整了格式拆组，具有重要作用。中竖线连接乾坤线，使天地相接，将格式分割为东西两个区域。中横线连接离坎

线，使东西贯通，将格式划定为上下两个层面。十字线使格式内外连成一气，又像楚河汉界分疆划域（图1）。

　　中宫　格式的中宫属于八卦圆中布方阵。如将中宫的四个角向外延伸，就形成了九宫格，所以说，中宫对格式的分解组合、界定笔画与部件发挥了重要作用（图2）。

　　3. 区域划分

　　汉字很多笔画之间的距离相等和对称，偏旁与部件之间也有明确的比例。八卦格遵循和体现了汉字结体规律，设计和营造了非常适宜的书写位置和区域。

　　长形区域　格式的离坎线之间有五条垂直线，由此构成了左右两个相等、中间两个相等的四个长形区域，为横式排列组合的汉

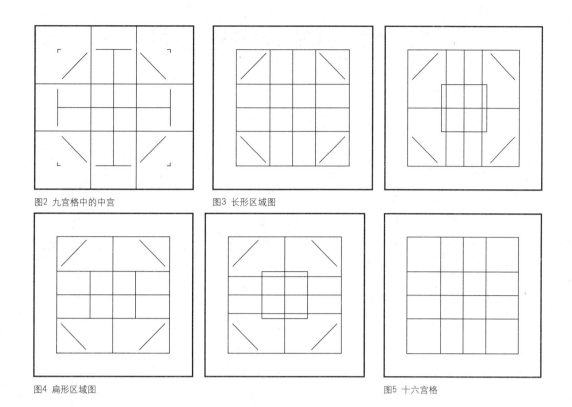

图2 九宫格中的中宫　　　图3 长形区域图

图4 扁形区域图　　　　　　　　　　　　　图5 十六宫格

字构筑了非常适宜的空间。另外，将乾坤线两端相连，构成三个相等的区域，有效地分配和安置了左中右形体的比例（图3）。

扁形层面　格式的乾坤线之间有五条横线，由此构成了上下两个相等、中间两个相等的四个扁形层面，为竖式排列组合的字划分了非常恰当的位置。另外，将离坎线两端相连，又组成三个相等的层面，准确地界定了上中下形体的比例（图4）。

平面宫格　十字线将八卦格划分出四个大区域，将中宫划分出四个小区域，使格式的整体上形成四个田字格、十六个小宫格。这些角线、宫格、区域与汉字肢体有着紧密的联系，起着绝妙的定位作用。由此教师可对笔画部件整体和局部的位置角度做出明确指导；学生可达到"察之者尚精，拟之者贵

似"的理想效果（图5）。

4. 拆拼定式

《系辞上传》记载："易有太极，是生两仪，两仪生四象，四象生八卦。"八卦又演化为64卦384爻，变化多端，玄机莫测。八卦格的构造注入了易学基因，具备了阴阳变化性能，通过自然协调的拆拼组合，构成三十多种严谨巧妙的定式，全面准确地界定和反映了汉字的结构规律及形体特征，完美地解决了汉字结构法与书写格式相结合的难题，使人们画的结构图、教师讲的结构字、书家写的结构法在定式中达到高度统一。定式简明清晰，既适合讲解示范，又便于应用操作，具有广泛的推广普及价值，是掌握汉字形体结构的上乘之法（详见结构定式）。

第二章　八卦格的具体应用

八卦格的设计与构造是以标准汉字的笔画、偏旁、结构在八卦格中的位置为依据，对汉字书法教学实现了"三定两高一统领"的量化革命。即笔画定位，偏旁定位，结构定位；高标准，高效率；统领和驾驭楷、行、隶、篆诸体。

一、笔画定点

众所周知，笔画是汉字的最小要素，是构成汉字的基础。笔画的长短、角度、位置是否恰当，关系到字形整体是否规范、协调、美观。多年来，我们的书法教学收效缓慢，从书法教学最基础的笔画开始就含糊不规范，以至于不间断地重复错误的书写，导致写出的字形不美观，不规范。而八卦格的点、线、角能准确地定位笔画的起止点，控制笔画运行的角度和形态，帮助书写者克服和校正笔画的随意性和疏密歪斜等弊病，实现了单纯练习笔画与完整练习汉字的统一，开辟了笔画训练和书写规范、高效、准确的新途径。

1.横

横是字的骨干，应用十分广泛。长横多以主笔出现在字的中下

西狭颂　八卦格解析名碑名帖系列

部，调解、平衡、托载字的形体。以长横为例，用格式的左右空点、左右斜线、直角框分层次实施准确定位。

空点定位长横 万、方、卞、市、亏等上层次的长横，在左上空点起笔，至右上空点收笔。三、工、土、王、玉、五、皿等下层次的长横，在左下空点起笔，至右下空点收笔。格式两侧的空点对长横实施了准确的定位（亏、卞、工、土）。

斜线定位长横 丁、下、不、歹、可、百等稍靠上的长横，在左上斜线中下部的外侧起笔，穿过右上斜线中上部收笔。上、止、正、丑、业等稍靠下的长横，在左下斜线中下部的外侧起笔，穿过右下斜线中上部后收笔。格式左右相对斜线控制和定位了长横的形体（丁、下、上、业）。

直角框定位长横 页、酉、夏等字上长横，在左上直角框下起笔，穿过乾线及两侧的虚线，至右上直角框收笔。土、止、立、皿作字底时的长横，在左下直角框上起笔，穿过下横线及两侧的虚线，至右下直角框收笔。两侧的直角框和左右竖线控制了横画的形体（页、酉、垒、篮）。

字中间的长横依据左右竖线可控制横的长度，沿中横线运行可把握横的角度。

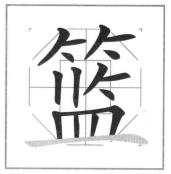

2.竖

竖是字的支柱，支撑字的形体，有悬针竖、垂露竖、短竖三种。以长竖为例，格式的八卦线、上下空点、中宫线可分别对竖实施定位。

八卦线定位长竖 左右的八卦线，再加上直角框，准确地控制了左耳刀和洲、酬两侧的长竖。从汉字结构的情况看，靠两侧的长竖比较少（阶、阿、洲、酬）。

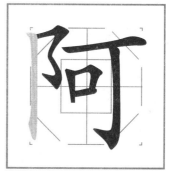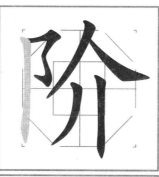
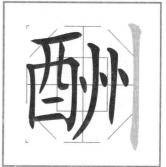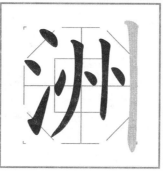

斜线定位长竖 格式的上下斜线可以控制稍靠左或稍靠右的长竖，通常竖在上斜线中上的外侧或压斜线起笔，穿过下斜线中部收笔，两条斜线巧妙地定位了字框中的竖。右侧上下斜线重点量化了贯穿斜线的横折、横折钩、竖钩和略靠边的竖（门、闪、州、圳）。

空点定位长竖 斜线与横线之间的空点对竖画也有较强的量化作用，特别是左侧的两个空点，对左偏旁中的长竖和竖钩的定位作用尤为出色（状、怅、川、卦）。

另外，字中间的长竖依据上下横线可控制竖的长度，沿中竖线运行恰好把握了竖的微小弧度。

3.撇

撇画姿态舒展，气势开张，有平撇、斜撇、竖撇、长撇。仅以斜撇为例，介绍格式的三个点对其长度、角度、弧度分层次实施定位，进而可快速规范地掌握斜撇。

三点定位上层斜撇 斜撇在上横线与竖线交点上起笔，顺势穿过中宫左角，至横竖线相交处撇出。格式的点、角、线量化了人字头的斜撇（会、舍）。

三点定位中层斜撇 斜撇在中竖线与中宫上横线交点处起笔，穿过中宫左竖线与中横线的交点，至左下空点稍上处撇出。格式的两个交点和空点定位了茶、答、鉴等字的斜撇（苍、茶）。

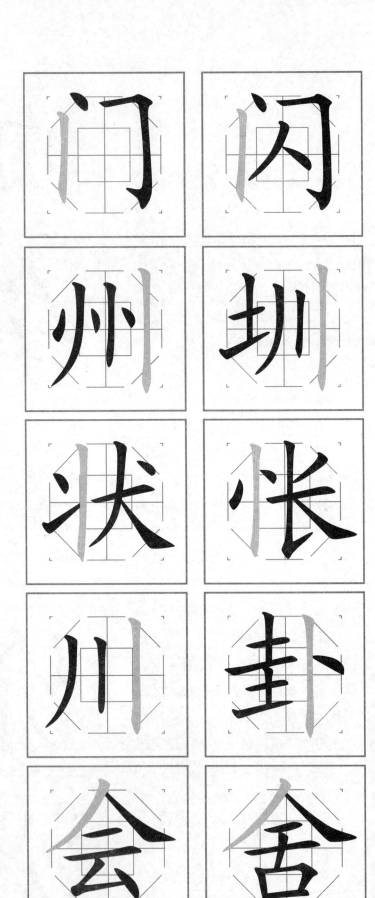

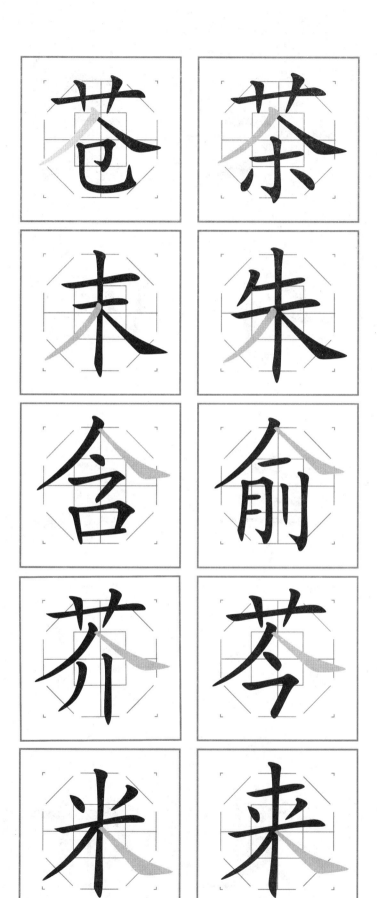

三点定位下层斜撇　斜撇在中心点起笔，穿过中宫左下角和左下斜线中部，靠近直角框撇出。格式的中心点左下角、直角框定位了木、术、朱、末等字左下的斜撇（末、朱）。

4.捺

捺是汉字最难驾驭的笔画，形体一波三折，通常最先引起人们的欣赏和注意，有斜捺和平捺。斜捺大都切去头与撇配合，运用格式的三个点，可定位斜捺的长度、角度、弧度。

三点定位上层斜捺　斜捺在上横线与竖线交点上起，穿过中宫右上角，至横竖线相交的稍上处收笔。格式的点、角、线控制了人字头的斜捺（含、俞）。

三点定位中层斜捺　斜捺在横竖线相交处起笔，穿过中宫右竖线与中横线的交点，至右下空点稍上处出捺脚。格式的两个交点和右竖线控制了芥、茶、签等字中斜捺（芥、芩）。

三点定位下层斜捺　斜捺在中心点起笔，穿过中宫右下角和右下斜线的中部，靠近直角框撇出。格式的点、角、框控制了本、来、米、束等字的斜捺（米、来）。

5.提

在字中的位置不抢眼，有长短平斜差异，独体字中多为平缓姿态，合体字中多以倾斜角度出现。

西狭颂

八卦格解析名碑名帖系列

点线定位竖提　依据中宫左竖线、左下斜线的末端和左底空点，有效地量化了长、氏、民、艮、瓦等竖提的形体。另外，提手旁、土字旁、马字旁等的提，大都从左下空点进入格式，形体略短，角度稍大，详见偏旁图示（长、艮）。

6.折

折是转折带圭角的特殊笔画，通常由横转为竖，由竖转为横，由撇转为提，构成横折、竖折、撇折。

折画转折的位置和角度非常难把握，而八卦格的点、线、角对折画有较好的定位作用。如弓、四字的横折，利用右顶空点和右上空点可以准确地进行转折（弓、四）。

框架中的横折运用左上、右上、右下三条斜线，高标准地定位了横折。竖折也由格式的三条斜线，严谨而巧妙地控制了起转收的每个环节（详见包围结构定式）。

7.钩

钩是汉字中复杂难写而又频繁出现的笔画，由于受独体字的限制，仅就常用的几种钩作演示，并借用一些合体字，其余的钩可参阅偏旁的图例。

斜线定位横钩　横钩在字头上出现的频率较高，通常在左上空点或左上斜线起笔，至右上斜线向内钩出，钩尖可对着中宫右上角。秃

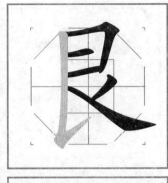
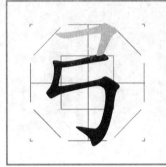
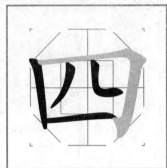
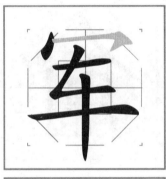

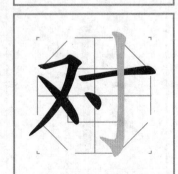

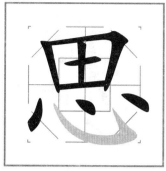
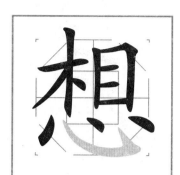
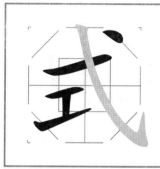
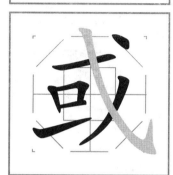
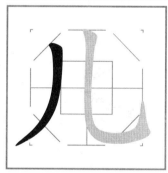
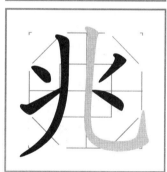

角线角定位卧钩　卧钩也是汉字书写中较难把握的笔画，通常在中宫左下角起笔，穿过右下斜线对着中宫右下角钩出，中宫的两个下角和斜线较好地制约了卧钩的形态（思、想）。

点线角定位戈钩　戈钩形体较长，加之有弧度和角度，因而难于把握，利用格式上横线的中心点、中宫右下角、右下斜线和直角框，巧妙地定位了戊、成、戎、戒、式、武、或、我、成、咸等戈钩的长度、弧度和角度，从而极易上手。

代、战、栈、钱等合体字的戈钩同样被格式的点、线、角所控制，确保了单独练笔画与完整练汉字的协调统一（式、或）。

角线定位竖弯钩　竖弯钩大致有三种形态，八卦格均可实施量化。首先，竖长横短的竖弯钩在上横线起笔，一路沿中竖线下行，靠近中宫下横线渐渐地转弯，穿过右下斜线末端至直角框上钩出。格式的中竖线、右下斜线和直角框严格地控制了儿、兆、比、此、屯、电等竖弯钩的长度、弧度和钩的角度（儿、兆）。

其次，竖与横基本相等的竖弯钩在中横线稍下或触横画起笔，沿中竖线至下横线的末端形成斜度时转弯并相连，穿过右下斜线末端至直角框上钩出，格式的点线控制了尤、元、无、龙、允、光、先、

宝盖、宝字盖、穴字头、雨字头中的横钩可利用斜线调整钩的宽窄与长短，详见"字头"部分的图示（军、冢）。

横竖线定位竖钩　依照上横线、中竖线、下底横竖线的交点，可定位丁、小、水、求、隶、事等竖钩的长度，控制钩的角度（小、水）。

空点定位左右侧竖钩　格式斜线与横线之间的空点对竖钩有较好的定位作用，特别是左侧上下的两个空点对左偏旁中竖钩的作用非常突出，右侧的上下两个空点对右侧的竖钩同样起到了定位的作用（提、对）。

见、兄等字中竖弯钩的转角及形体（元、龙）。

再次，横短竖长的竖弯钩在中宫左上角或触上画起笔，沿中宫线靠近中宫左下角自然转弯，穿过右下斜线的中下部至直角框稍外处钩出，依据格式的点线控制了己、已、巳、也、巴、色等竖弯钩的起止点及弧度（色、也）。

点线角定位横折钩 在左上斜线起笔，靠近右上斜线转折，至下底横线右侧钩出。由于字库中的字与教材中的字形体有差异，起止点出现不同程度的变化，国家颁布规范统一的文字形体意义十分重大（刁、习）。

斜线定位横折钩 用于字框的横折钩，在左上斜线或压中竖线起笔，至右上斜线转折，穿过右下斜线钩出。运用三条斜线，就像模具一样牢牢地锁定了门、同、冈、网、司等字横折钩的位置（冈、司）。

点角线定位竖折折钩 竖靠中宫左上角起笔，穿过中横线转折；沿中横线稍过中宫右竖线转折，至右下空点或稍靠内钩出。竖折折钩是汉字中难掌握的笔画，利用格式横竖线的交点、中横线、右斜线和右下空点紧紧锁住了与、马、乌、鸟、丐、写、弟、弗等字中的竖折折钩（马、乌）。

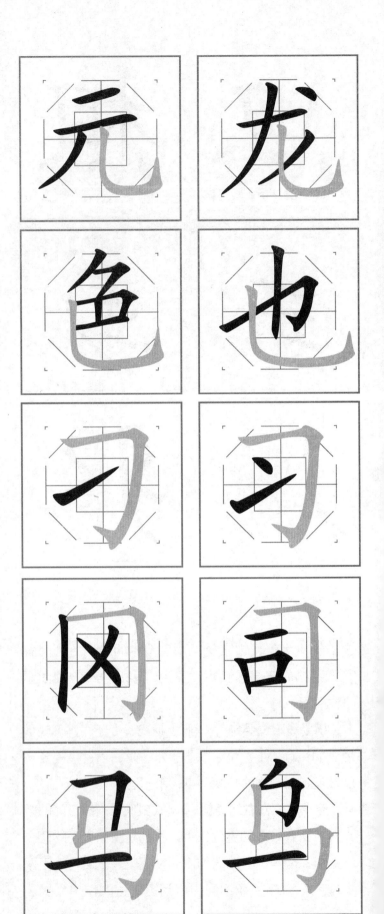

八卦格解析名碑名帖系列

西狭颂

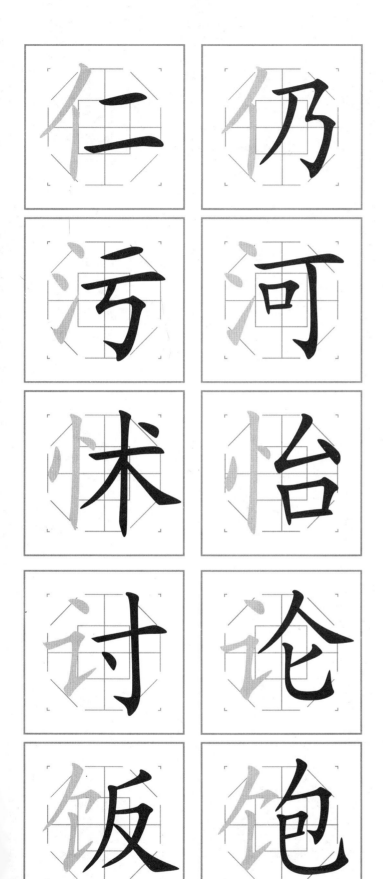

二、偏旁定位

八卦格以形象化的图形或通过一个侧面的点、线、角控制了偏旁形体的位置，明确了笔画的起止点，帮助书写者克服并纠正七扭八歪、比例失调、大小不一等缺乏规范的种种弊端。其实把偏旁写规范漂亮了，就等于把字写好了一半，另一半也有了标准的参照点。

《现代汉语大字典》有210多个偏旁部首，如用格式进行演示，似有烦琐累赘之嫌，因此，仅从四个侧面选取一些常用的偏旁为例，概略地介绍八卦格对偏旁的笔画及形体定位。

1.左偏旁

左偏旁在汉字组合中所占比例最大。格式左侧三个以上的点，可以准确地控制笔画的起止点，规范偏旁的形体，如单人旁、三点水、竖心旁、言字旁、食字旁、金字旁等。格式外侧三个以上的点，不仅界定了偏旁笔画的起止点，而且内部的笔画也被较好地约束住（仁、仍、污、河、怵、怡、讨、论、饭、饱、钢、铜）。

格式左侧空点、线及线与线相交的四个以上的点，可以定位左偏旁笔画的起止点，控制偏旁部首的形体，如示字旁、衣字旁、提手旁、木字旁、牛字旁、米字旁、禾字旁等。左侧偏旁不仅被外侧四

个以上的点所控制，内部的笔画也被限制住（社、神、衬、袖、扬、投、村、材、牺、牲、粉、稍）。

2.右偏旁

格式右侧的点、线、角可以定位右偏旁笔画的起止点，界定了偏旁的位置与形体，如卜字、寸字、斤字、反文、斗字等，格式右边内外的空点与线发挥了较强的控制和定位作用（补、卧、对、封、沂、听、收、牧、抖、料）。

3.字头

格式上面的点、线、角准确地界定了字头笔画的起止点，锁定了字头的位置与形体，如文字头、草字头、宝字盖、山字头、雨字头等，格式上面的空点与线发挥了严谨规范的定位作用（市、商、芍、菊、宋、家、岂、岗、雯、霜）。

八卦格解析名碑名帖系列　西狭颂

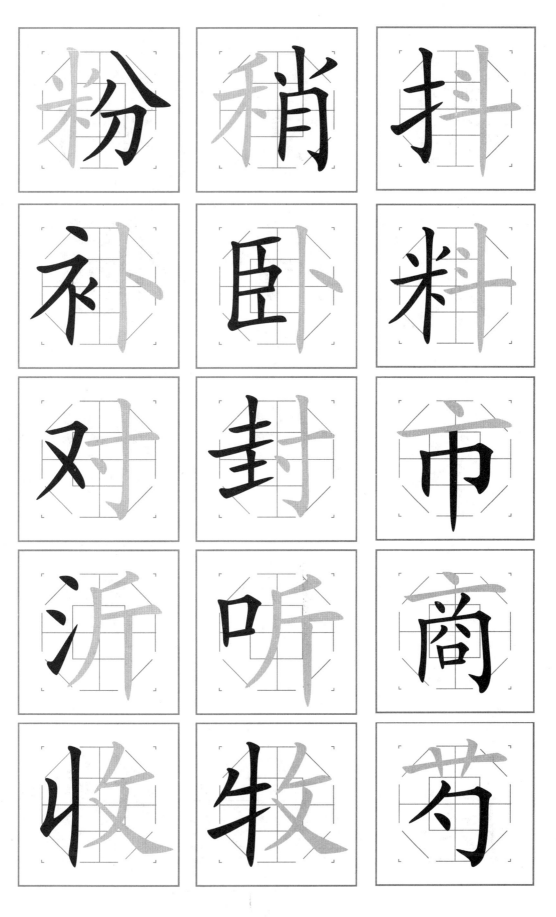

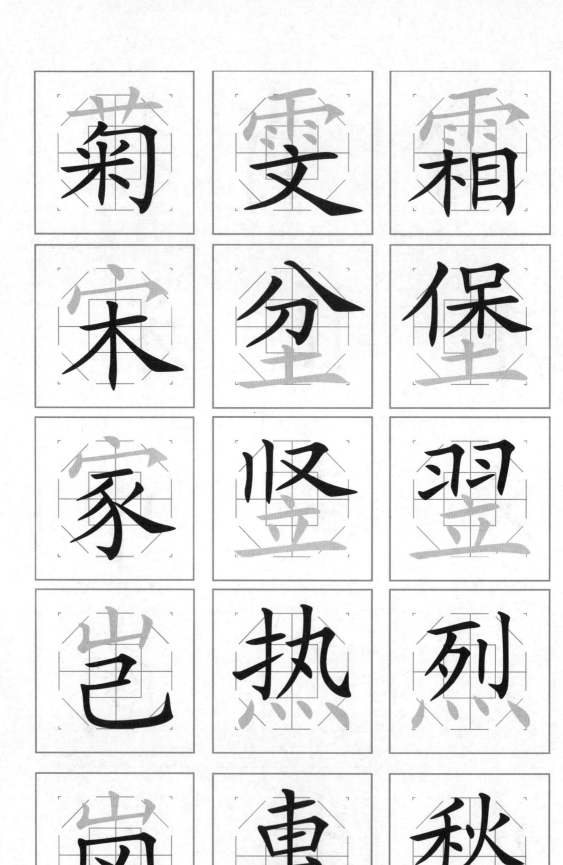

西　狭　颂

八卦格解析名碑名帖系列

4. 字底

格式下面的点、线、角控制了字底笔画的起止点，规范字底笔画的位置与形体，如土字底、立字底、四点底、心字底、皿字底等，格式下面的空点与线发挥了较好的作用（坌、堡、竖、翌、热、烈、惠、愁、盏、盟）。

将上述例字的外侧以最近笔画取直径相连，绝大部分构成圆形的轮廓。通过对常用字进行反复测试，笔者从中发现外边呈圆形的汉字约占65%，其余便属平斜和特殊形态了，由此找出了汉字"以圆为主，平斜相辅，多形兼备"的形体构造及书法教学规律，并与八卦格形成巧妙的吻合。已故书协副主席刘炳森先生对八卦格"三定"书写法及所提炼的"汉字结构及教学规律"给予了高度评价。

三、结构定形

汉字在发展衍化过程中，笔画间、部件间形成

了严格的比例关系和结构形式，展示和蕴涵了丰富多彩的形体特征。八卦格涵盖了阴阳变化功能，针对汉字结体，通过一以贯之的拆拼组合，构成了横竖、高低、齐缺、宽窄等30多种定式，科学地解决了有史以来结构法与习字格之间不能结合的难题，使书上写的、老师讲的、人们用的汉字结构规律和法则在八卦格定式中达到高度规范与统一。

下面仅就汉字的包围结构，结合八卦格定式法举例说明，望能由一斑而窥全貌，从中感受到定式法的神奇巧妙。

包围结构的汉字分为两面包围、三面包围、全包围三种。由于汉字结构复杂，形体特殊，历来是书法教学的难题。八卦格组合成的定式图形非常巧妙地锁定了包围结构的框架和形体，严格准确地把握了字的势态，同时也准确地控制了被包围的部件。

1. 左上包围右下定式

将中宫上横线延长至右上斜线的末端，中宫左竖线延向左下斜线的末端，构成左上包围右下定式，可以锁定厂字旁、广字旁、病字旁及大部分虎字旁、尸字旁和户字旁，由于字体的差异和形态的不同，个别笔画稍稍越出定式的界线，但主体仍在定式之内（厂、历、广、府、疒、疗）。

2.右上包围左下定式

在左上包围右下定式的基础上，依次转动或调整连接点，可构成右上包围左下定式，可以锁定气字旁和勹字旁（虱、句）。

3.左下包围右上定式

在右上包围左下定式的基础上，依次转动或调整连接点，构成左下包围右上定式，可以锁定建之旁和走之旁（廷、延、迪、送）。

另外，在左下包围右上定式的基础上，将中宫左竖线改移至中竖线上，增加左侧长方形的宽度，构成的定式巧妙恰当地控制了赵、彪、处、旭、毯、勉、题、翅等字的偏旁，其余部件也被格式的点、线、角所界定（旭、处、毡、翅、赵、勉）。

4.上包围下定式

将中宫左右竖线向下至左右斜线末端，构成上面一个长方格、左右两个长方格的上包围下定式。同字框、风字框、门字框，运用定式及定式内的四条斜线，严谨巧妙地界定了包围的框架，框内的部件也被格式的点线所控制（网、罔、问、风、凤、间）。

5.左包围右定式

在上包围下定式的基础上，依次转动或调整连接点，构成左包围右定式。可以锁定匠字框，横与竖折均可依照定式内的四条斜线练习，框架内的部件也被有效地限制

西狭颂　八卦格解析名碑名帖系列

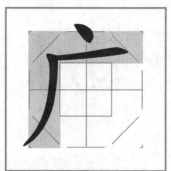

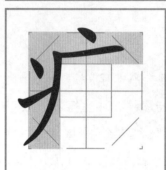

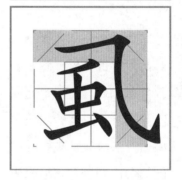

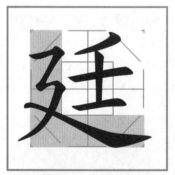
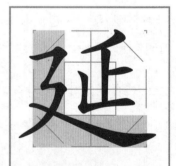

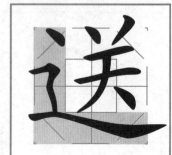

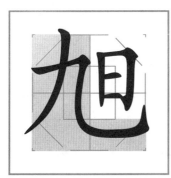
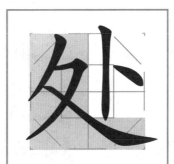

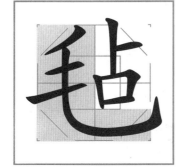
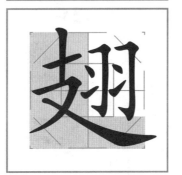

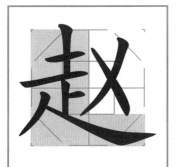
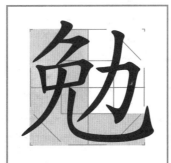

住（区、巨）。

6.下包围上定式

以中横线为界，排除以上部分，剩下的便是底部宽而左右凹的下包围上定式。书写"凵"时，外框不宜太大，中间部件要下沉，使两个部分有机地结合起来（山、凶）。

7.四面包围定式

排除十字线，形成了围绕中宫的四面相等的长方形，再加上四条斜线相助，这个定式像模具一样，严格地锁住了国字框，特别是四条斜线对框架的四个角起到了神奇的约束作用（困、国）。

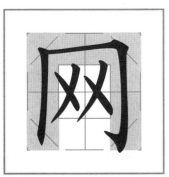
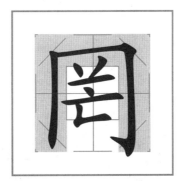
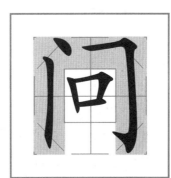

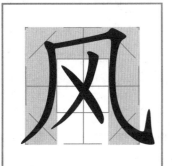
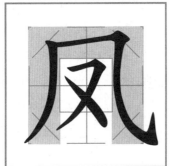
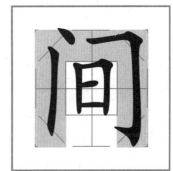

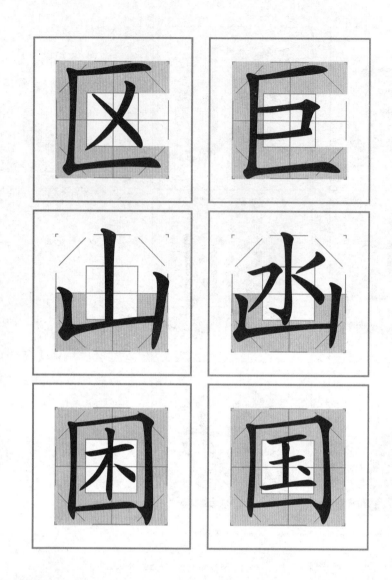

四、高标准

八卦格是以教育部颁发的教科书为依据，经过绘制和分析数万张字与格的图后研制而成，它构成了高起点、高标准的"三定"法，足以说明八卦格的规范性与标准性。用八卦格进行汉字书法教学，不仅老师好教，学生好练，在短期内可以取得明显效果，而且具有消灭错别字的功能，这是八卦格在某小学经过四年教学实验得出的结论。

其主要原因是：运用八卦格进行书法教学和练字，绝不允许也不可能随心所欲地安排笔画、部首和部件，因为它高度地量化了笔画的起止点，校正了线条的曲直、平斜、长短、角度；强化了偏旁部首的位置和比例，帮助人们克服偏旁的大小、高低、疏密、敬正等难以控制的弊病；准确地捕捉了汉字的结构特征，解决了凭感觉写来练去、七扭八歪、缺肢少腿、纵放奇异的弊端；迫使教学者和自学者必须不折不扣地按要求，使每一笔、每一画、每一点都循规蹈矩，格式如同模具般起着标准高、约束强的作用。

五、高效率

伴随时代的飞速发展，汉字书法教学和书法艺术的发展同样迫切需要快节奏、高效率的方式方法。八卦格以其"三定"的准确性，确保了汉字书法教学能讲得清楚，练得明白，学得规范，提高得快，实实在在地取得立竿见影的功效。

八卦格的高效显示在：一是格式的量化作用。二是格式的强化作用。三是格式的能动作用。八卦格促使教学者和习练者不得随意地乱写，笔画部件必须按要求达到准确的位置，即使是多年形成的不良字体，使用八卦格进行校正，也会书写出漂亮美观的字体，既可悦己，又可示人。运用八卦格进行书法教学，能启发和诱导学生主动思维，由此而产生浓厚的求知欲望，挖掘出内心无穷的潜力，形成超越自己和他人的自豪感和驱动力，变被动为主动。

六、统领驾驭作用

以上论述说明八卦格对练习楷书有着规范化和模具般的准确定位功能，那么，它对于练习其他书体的作用又如何呢？

1.篆书

将中宫左右竖线向上下延伸，形成一个长方格，这就是九宫格2、5、8三个宫格，只是上下宫格被切除了一部分，而比中间的宫格稍小些。运用这个长方格，恰好界定了篆书修长的形体向左右舒展的肢体，相邻的点线发挥了参照作用。

2.隶书

将中宫上下横线向左右延伸，与斜线的

上下端相连，形成扁形方格，即九宫格中4、5、6三个宫格，但两侧切除了一部分变得稍小些。运用这个扁方格书写隶书，其主体被限定在扁格内，格式其余点线也起到了极好的辅助作用。

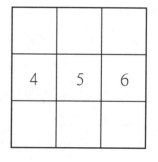

3.行书

行书用笔圆润流畅，体态收放适度，八卦格方而不硬，圆而不滑，方圆适宜。从整体上看，在正方形的格内出现了一个圆形图式，这与行书的体态格调非常吻合，以此作为练习行书的辅助手段，上手快，易掌握，效果好。

八卦格不仅实现了古人提出的用一简单格式驾驭繁复汉字的夙愿，而且可统领丰富多彩的楷、行、篆、隶各体，不仅有非常好的校正作用和极强的规范功能，而且在八卦格的作用下，更加容易总结掌握诸体的风格特点及其结字规律。八卦格不仅适合软笔书法教学，同样也适合硬笔书法教学。

第三章 八卦格与《西狭颂》

西
狭
颂

八卦格解析名碑名帖系列

一、《西狭颂》简介

《西狭颂》，全名为《汉武都太守汉阳河阳李翕西狭颂》，亦称《李翕颂》。碑之正中顶部竖刻有"惠安西表"篆额，故名《惠安西表》。因黾池五瑞图中"黄龙"二字刻于全图及其他题字之上，又俗称《黄龙碑》。由仇靖撰文并书丹，镌刻于东汉建宁四年（171），距今已有1800多年，位于甘肃省成县西天井山麓鱼窍峡中。

《西狭颂》摩崖碑高220厘米，宽340厘米，有额、图、颂、题四部分。其额篆刻"惠安西表"四个字，每字约11厘米见方。图刻"邑池五瑞图"，五瑞即黄龙、白鹿、嘉禾、木连理、甘露降和承露人，阴刻于右侧，象征李翕主政期间政通人和，五谷丰登，民乐其居，是对碑文的形象补充。颂阴刻隶书竖行，20行，满行20字，计385字。其题名在颂之左，隶书竖行，12行，计142字，与正文书法风格相同，皆出于一人之手，尾题"建宁四年(171) 六月十三日造"。《西狭颂》碑刻属汉隶，每字9至10厘米见方，结构方正，笔画舒展平稳，笔锋遒劲有力，独具风格。碑文主要记述了李翕生平及屡任地方行政长官之卓越政绩，以及率民修通西峡古道，为民造福之德政。另外碑刻四周有宋元符、乾道、淳熙年间及清光绪、民国年间一些文人官宦访古题刻30多

处，当代著名国画大师李可染题"东汉摩崖刻石"及"西狭颂"摹勒刻石于崖的右侧。

《西狭颂》是汉代《石门颂》、《甫阁颂》三颂之一，虽历经近两千年的风化侵蚀而碑面不见丝毫裂纹，面貌依旧，实为罕见。纵观全篇，字迹清晰可辨，尤其是通篇文字基本完好无损，为汉碑之上乘。且笔画遒劲，结构美观，刀法酣畅，是古代摩崖石刻之珍品，书法之瑰宝。它集文学、绘画、书法、儒家思想及地方官制等于一身，是研究东汉表体文章，乃至当时社会政治、经济、交通的重要实证。碑文和书法均有很高的考古研究和临摹鉴赏价值，在国内外书法界和史学界享有盛誉，曾掀起了《西狭颂》研究热，1980年甘肃省人民政府将《西狭颂》和《耿勋碑》列为省级文物保护单位，并拨款兴修了弘丽壮观的"西狭颂碑亭"和"耿勋碑遮檐"等保护设施。

《西狭颂》的风格"雄迈而静穆"，其特征主要表现在体态方正，雄浑高古，稳重壮阔，疏朗跌宕，行气整肃且带篆意。笔法遒劲凝练，豪迈厚壮，刚健挺拔，劲拔中彰显灵动，稳健中饱含动势。在用笔上，以中锋为主，多施方笔，且方圆兼备。其起与收、藏与露、方与圆、使与转、疾与涩与《张迁碑》很相似。因该碑属摩崖石刻，所以在行笔时任情随性，不拘谨、不造作。细品其笔画：点则方圆并施，轻重有度，质朴

厚重，姿态丰富；横则提按过渡自然，刚劲不失圆润，雁尾凝练而不张扬；竖则方起方收、方起圆收，或两头略重、前轻后重，尽显刚劲稳健之风度；撇则中锋行笔，或向上回转挑出，或裹锋运行撇出，形态疏朗，体势开张，与捺画遥相呼应；捺则线条流畅，笔画舒展，笔势强健，气血饱满；折则方整雄健，多以方转，间有圆形，常出篆籀笔意和韵味。

北宋末年人们重新发现此碑以后，随着拓本的流传，名声日隆，至清朝末年对其著录者甚多。北宋文学家曾巩《南丰集》中的《元丰题跋》，是迄今为止所见到对此碑最早的文字评述。清代著名学者杨守敬在《评碑记》中称此碑"方整雄伟，首尾无一缺失，尤可宝重"。清梁启超《碑帖跋》评："雄迈而静穆，汉隶正则也。"

《西狭颂》可谓汉隶之珍品，是学习追求雄迈方正、静穆高古风格以及夯实隶书根基的首选范本，弥足珍贵。

二、基本笔画

隶书上承先秦篆书，下启魏晋楷书，是古今文字的分水岭，也是书法史上笔法演变过程的转折点。隶书是由篆书基本笔画演化为平直画、波磔画、掠挑画、转折画和短小点画，蚕头雁尾，丰富多彩。八卦格的点线角不仅准确地给笔画起止点和形态角度定位，而且实现了与练字的完美结合，开辟了隶书教学的新途径。为方便和适应阅读和练习，在碑中精选了突出主要笔画的独体字和部分合体字，以"永"字八法为脉络，分析和说明植入八卦格中的笔画。以八卦格练习笔画先行，由浅入深，事半功倍。

1. 横

横头部像"蚕头"，中腹部向上隆起，尾部如"雁尾"，一波三折，跌宕潇洒。蚕头雁尾是隶书的特色，也是字中主笔，通常蚕不双设，雁不双飞。《西狭颂》的横画，用笔方圆结合，藏露兼用，笔势雄健。

二　长横靠左竖线下端和空点起，穿过左竖线下端和空点收，两头略重，中间微上拱，形体厚重。

十　横在左竖线外起笔，沿中横线至右竖线外，蚕头圆润，雁尾劲健，线条一波三折。竖两头稍重，方起方收，中竖线把握了运行路线。

三　长横在左下空点起，沿中宫下横线至右下空点，蚕头方劲，雁尾圆润，自然波宕。上斜线界定了上横的长度，左右竖线和中横线把握了中横的位置。

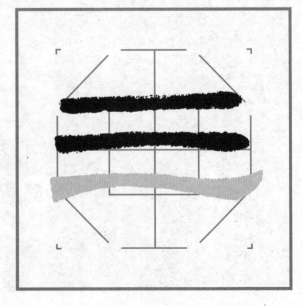

西狭颂　八卦格解析名碑名帖系列

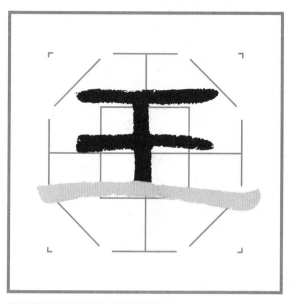

王　　长横在左下空点外起笔，沿中宫下横线至右下斜线上端、右下空点出雁尾，线条波动，极富韧性。其余的横和竖参照格式点线练习。

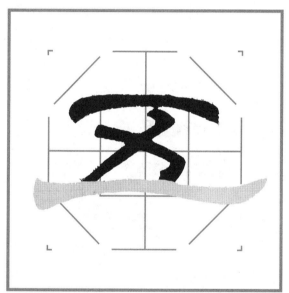

五　　长横从左下空点外至右下空点外，蚕头雄健，雁尾柔韧，形态飘逸舒展。中宫及左右角界定了其余笔画的起止位置。

正　　长横在左下斜线外起笔，沿着中宫下横线至右下斜线上端、右下空点出雁尾，线条前轻后重，雁尾上翘。其余的横和竖参照格式点线练习。

下　横在左上斜线外起笔，至右上斜线和空点，蚕头出尖而厚重，非常有特色，雁尾内敛而平缓。中宫右竖线把握了长点的伸展，竖上尖下方，沿着中竖线向下至横线上。

可　横线条匀称，中间上拱。在左上斜线外起笔，贯穿左右斜线后收笔，左右斜线准确地界定了横的长度和形态。

古　横的起笔比较特殊，中间略轻，线条劲健，左右竖线上端控制了横的长度，竖沿着中竖线向下，"口"字依照左右竖线和左右下斜线练习。

西狭颂

八卦格解析名碑名帖系列

而 横线条清劲，笔势流畅，在左上斜线外起笔，至右上斜线外收笔，左右上斜线下端准确地界定了横的长度和形态。左右竖线和斜线控制了其余笔画。

而 与上个"而"字笔画形态和位置基本相同，只是笔势厚重略有变化，同形异态，切望认真揣摩。

西 长横一波三折，跌宕起伏，从左上斜线外起笔，贯穿左右斜线后收笔，左右上斜线下端准确地界定了横的长度和形态。左右竖线和斜线也控制了横与竖画。

克　长横匀称平缓，贯穿左右上斜线后收笔，上斜线准确地界定了横的长度和形态。其余的笔画参照格式点线练习。

両　长横波动，贯穿上斜线，左右上斜线准确地界定了横的长度和形态。注意利用左右下斜线和其他的点线，即可控制其余的笔画。

面　长横略起伏，从左上斜线外起笔，穿过右上斜线后收笔，左右上斜线下端准确地界定了横的长度和形态。左右竖线和斜线控制了横与竖。

2. 竖

分为尖收竖和圆收竖，尖收似悬针，圆收如垂露，书写时亦有向背的变化。《西狭颂》中的竖画通常方起方收，偶尔亦有圆起方收或圆收的，劲挺、稳健、坚实有感染力。

土 竖前重后轻，在上横线下起笔，沿中竖线至中宫下横线上端收笔。长横被左右下斜线所控制。

中 竖沿着中竖线至下横线，方起方收，中间略轻，上下横线界定了竖画的长度。左右竖线控制了横与竖的起止点。格式较好地把握了平整典雅的特色。

平 竖沿中竖线至下底横线上，圆起方收，线条上轻下重且劲挺，独立撑起字的重心。上斜线控制了上横的起止点，左右竖线准确地界定了长横的位置，依照格式练习极易上手。

来　竖在上横线上起，沿中竖线至下横线，圆起方收，两头重中间轻。上斜线控制了上横起止点，下空点和竖线确定了下横的位置，中宫左右角左右直角框把握了撇与捺的位置。

車（车）　竖在上横线上起笔，至下横线上收笔。上斜线控制了上横的起止点，下斜线确定了下横的位置，利用其他点线即可控制其余的笔画。

年　竖在撇下起笔，沿中竖线贯穿中宫至下横线上收笔，上圆下方。上斜线、左右竖线、下斜线准确地界定了横画的起止位置，严格地把握了字的形态。

西狭颂　八卦格解析名碑名帖系列

3.撇

撇表现隶书的特色，承担平衡中心和加强左侧的分量，使左右比翼齐飞。该碑的撇沉稳劲健，圆浑凌厉，其线条舒朗，造型略显飘逸，笔势中敛而开张，有的回锋上挑。

千 撇在右上斜线内起笔，穿过左上斜线收笔，起笔方劲，收笔凌厉，前重后轻。

禾 撇在上横线右下起笔，至左上斜线收笔。横贯穿左右竖线，撇捺穿过左右下空点，竖沿着中竖线而下，格式准确地把握了横的舒张和撇捺的伸展。

禹 撇在上横线上起笔，穿过左竖线收笔。注意利用好上下斜线和左右竖线，就可准确地把握该字的形态。

西狭颂

八卦格解析名碑名帖系列

月　竖撇压左上斜线起笔，贴靠中宫左竖线向下，从左下斜线上端穿出。左上斜线和右上下斜线准确地界定了横折钩起转收的位置。两个横在中宫上横线和中横线上。

石　撇在左上斜线起笔，穿过左下斜线上端向左上挑出。横被斜线控制。"口"字上边开了两个口。右侧的竖被右竖线和右下斜线界定。格式把握和展现了方正舒朗的形体。

后　撇在左上斜线上起笔，穿过左下空点略向左上挑出。横被斜线和右上空点界定，"口"字依照中宫左竖线、右竖线和右下斜线练习。格式有效地控制和表现了略方正而匀称的布白。

人　　撇在中宫左上角上起笔，穿过左竖线收笔。捺穿过中宫右下角、右下斜线和空点出雁尾，格式把握了左收右展，舒张开阔的形态。

大　　撇在中竖线起笔，穿过中宫左竖线、左下斜线上端撇出，两头厚实中间劲健。横贯穿中宫上横线，势态平缓。捺穿过右下斜线上端。格式展现了撇伸捺展舒张奔放的特点。

木　　撇靠竖起笔，穿过左竖线下端向外撇出。左右上斜线准确地界定了横的起收位置，上下横线控制了竖的长度，中宫右竖线、右竖线把握了捺的形态。

4.捺

有斜捺和平捺，势态下垂，波折明显，用笔以缓行慢收为宜，捺脚浑厚苍劲，雄健飘逸，充分表现了隶书的特色。该碑的捺夸张铺毫，舒展奔放。撇捺如雄鹰两翼尽展，稳健凌厉。

之　捺穿过横竖线的交点、右下斜线顿笔出雁尾。

之　与上个"之"字捺的位置形态基本相同，只是雁尾处略上再下，取势微平。另外其他笔画也有变化，望认真揣摩。

民　捺穿过中心点、中宫下横线、右下斜线、右下直角框出雁尾，前轻后重，形体圆润舒展。上斜线界定了横折，左竖线、左下斜线、中竖线控制了竖挑的起转收，中横线把握了横。

西狭颂

八卦格解析名碑名帖系列

示 点改为短捺，穿过右下空点出雁尾，轻起重收，笔势凌厉。左右上斜线、左右竖线界定了横的起止位置，左右下斜线控制了左伸右展的角度，表现了舒张奔放的风貌。

不 捺在中心点起，穿过中宫右竖线、右下斜线上端出雁尾，线条圆润，雁尾清劲。上斜线控制了横的起止位置，格式把握了撇捺的伸展和稳健舒朗的形态。

外 捺靠中心点起，穿过中宫右竖线、右下空点出雁尾，尾尖略上翘。中宫右上角和中心点把握了撇点的位置和角度，左上下空点和左竖线控制了左侧的笔画。格式三个空点准确地控制了左紧右松的形体。

5.折

隶书的转折或明或暗，或连或断，构成了方肩、圆肩、耸肩、斜肩、断肩，形态丰富多彩，蔚为壮观。该碑的转折不论是方转还是圆转，不论是出圭角还是不出圭角，体现了劲健庸和之美。

日 横折在右上斜线下端转折，至右下斜线。格式四条斜线准确地控制了四个角，凸显了平稳舒朗的风采。

四 横折压竖起笔，沿中宫上横线到右上斜线下端转折，向下至右下斜线上端。四条斜线准确地把握了该字的四个角，依照格式练习事半功倍。

以 横折压左上斜线起笔，至右上斜线外转折，向内下收笔。第二个横折在右竖线下端转折。格式四条斜线准确地把握了四个角，依照格式练习立竿见影。

西狭颂

八卦格解析名碑名帖系列

曲　横折在右上斜线内转折，向内下穿过中宫下横线后收笔。第二个横折在右上空点转折。利用四条斜线就可准确地把握该字的四个外角，由此而准确掌握其形体。

乃　横折压左上斜线起笔，至右上斜线外转折，略向内下收笔。四条斜线准确地把握了该字的四个角，左竖线控制了撇的位置，依照格式可立竿见影。

已　横折在左上斜线外起笔，穿过中竖线后转折，向内下收笔。格式准确地控制了该字向左倾移的形体，把握了收缩与舒展的变化。

先　　竖折在左上斜线外起笔，穿过左上斜线转折，至右上斜线收笔。四条斜线准确地把握了四个重要环节，展现了舒朗方正的形态，依据格式练习标准高、效率高。

山　　竖折在左上空点起笔，压左竖线下行，靠左下斜线上转折，沿中宫下横线下至右下斜线的上端。两个竖被格式的中竖线和右竖线准确地界定。

出　　第一个竖折靠左竖线转折，穿过中宫右竖线后收笔。第二个竖折从左竖线外起笔靠左下直角框转折，至右下斜线外收笔。另外，三个竖被格式的点线所界定。

6．点

　　隶书的点有方圆、长短、俯仰，有撇点、挑点、横点，形态复杂，位置灵活，是一字中最具神采之笔，起着画龙点睛的作用。结字时使其平稳、生动、活泼，富有韵味。

　　六　　点压中竖线至中宫上横线。撇点从中横线上至左下空点。长点穿过中宫、右下斜线上端和空点。

　　立　　点在上横线下起笔，至中宫上横线。上下斜线和空点界定了两个横的位置和长度。两个竖由中宫两个上角略向内。

　　方　　点在上横线下起笔，至中宫上横线。左右上斜线和空点控制了横的起止点。撇从左下空点穿出，横折钩在中横线上转折，穿过中竖后收笔。

水　　横撇改成点，从左竖线上端进入格式，挑点从左竖线外至中横线上。竖沿着中竖线而下，右侧两个空点把握了撇与捺的进与出。

其　　左点上轻下重，穿过左下斜线收笔，右点上重下轻，穿过右下斜线收笔。两个横被斜线和竖线所界定，两个竖也从上斜线向内下收笔。格式点线较好地控制了字的外部轮廓。

谷　　撇与长点改为平点，左侧的从左斜线入，右侧的从右斜线出。长横贯穿左右竖线，两头重中间成上拱。"口"字开了两个大口，两个竖贴中宫下角向内收。

亦　点在上横线下起，压中竖线向下。左点被中宫竖线和左下斜线定位。右点如捺靠右下斜线上端收笔。长横被两个空点界定。

爲（为）　四个点成三角形，厚重凌厉，分布均匀，取势各异。左右两个点压靠下斜线，中间的点在中宫下横线下。左竖线和右下空点把握了撇的舒展，也控制了右侧横折钩的形态。

無（无）　四个点略长，分布均匀。左右两个点穿过下斜线，中间的点在中宫下横线向下。斜线、竖线和空点把握了横的起止位置，也控制了竖的形态。

7．钩

隶书的钩通常写得又长又平，有明显弯弧，或向左或向右，有的与撇相似，所以又被称为弯。该碑的钩线条圆润，平直中见险测，粗细中寓巧拙。

成　戈钩如捺，穿过中宫右竖线、右下斜线中上部至空点收笔，雁尾厚重上挑。格式点线较好地把握了略扁的形体和均匀布局。

哉　戈钩圆润如捺，从右竖线的下端穿过，圆润柔和。格式点线有效地控制了左伸展右收缩的形态，界定了清灵劲健的线条。

威　戈钩如捺一波三折，从右下空点穿过出，尾部凌厉。格式斜线和空点较好地控制了左伸右展的形态，也界定了清劲的线条和匀称的布局。

西狭颂　八卦格解析名碑名帖系列

三、偏旁部首

 本章精心挑出了既有普遍规律又有鲜明个性的偏旁，连同部件一起镶入八卦格内，由格式的点、线、角对笔画的起止点、形体势态和比例间距实施准确定位，帮助练习者由一个侧面到整体上正确地把握和领会笔画与结构的纵横跌宕、参差错落，茂密中窥疏朗，顾盼中显朝揖，虚实中有层次，灵活多变的风格特色。

 化 单人旁的撇靠中竖线起，穿过左上空点向上挑出。竖从撇下至左下斜线。雁尾从右下斜线和空点而出。

 促 单人旁的笔法与位置与"化"字偏旁基本相似，只是线条略瘦小。斜线和空点准确地界定了四边的笔画，也展现了方正的结构。

 备（备） 单人旁的撇如点短小精悍，大部分在左斜线的外侧，竖穿过左下斜线的上端收笔。斜线和空点较好地把握该字的形态，展现了疏朗方正的风采。

西狭颂

八卦格解析名碑名帖系列

俾　单人旁的撇穿过左上空点向上挑出。竖从撇中段入笔至左下斜线上端驻笔。右侧的格式点线准确地界定了右侧的笔画。

貨（货）　撇靠左上斜线的外侧，凌厉而有个性。竖从撇中段入笔至左下斜线上端，上轻下重。格式斜线和空点巧妙准确地界定了移位而变化的巧妙构造。

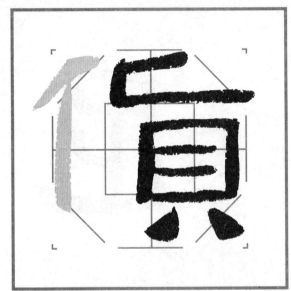

儀（仪）　撇穿过左上空点向上挑出，笔势凌厉，形态特殊。竖沿靠左竖线穿过左下斜线接近直角框收笔，圆起圆收，线条劲健。

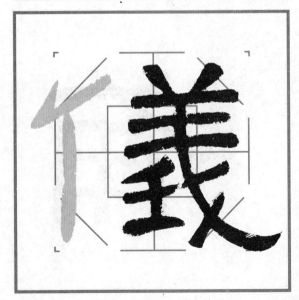

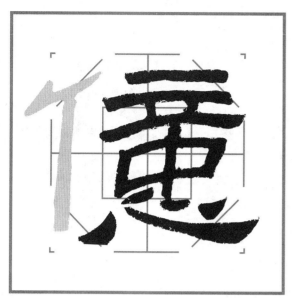

億（亿）　单人旁的撇在左上斜线下起，穿过左上斜线后向上挑出。竖在撇下起，穿过左下斜线上端后收。右侧点线也较好地控制右侧的笔画，展现了略倾斜的形体。

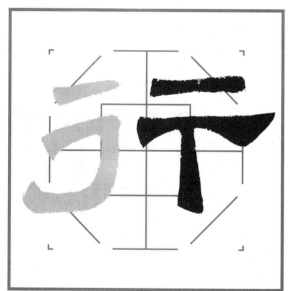

行　第一个撇略出左上斜线下部，第二个撇略穿过左竖线中部收。竖压撇的头部至中宫左下角向左转，穿过左下斜线的上端回锋收笔，线条遒劲，转弯圆润。右斜线、右竖线、中宫右下角准确地界定了右侧的笔画。

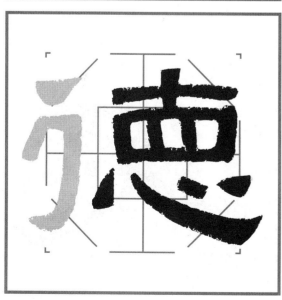

德　第一撇短而厚重，紧靠左上斜线。第二撇形态比较特殊，至左竖线上端向下。竖在撇头部起，穿过中横线、左下斜线后向左，上重下轻。

得　　双人旁的第一撇短而厚重，在左上斜线上。第二撇从中宫左上角至左竖线中上部的外侧。竖压撇起，穿过左下斜线后收，前轻后重。右侧斜线和竖线控制了笔画的转折和舒展。

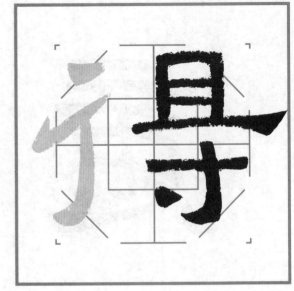

衛（卫）　　双人旁的第一撇穿过左上斜线至直角框下。第二撇穿过左竖线后收笔。竖顶撇头起，穿过左下斜线后收。格式点线较好地把握了双人旁的收缩，也稳妥地控制了右侧的舒展。

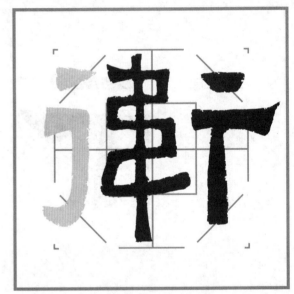

徒　　双人旁的第一撇穿过左上斜线向直角框靠拢。第二撇从中宫左竖线至左竖线上端外侧。竖在撇头起笔，穿过左下斜线后收笔，转弯柔和。

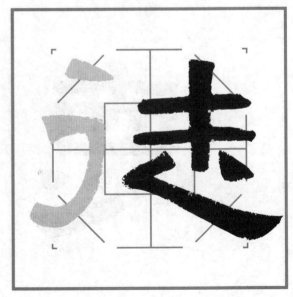

刊　利刀旁的竖变点，中心在中宫右竖线上。竖钩在右上斜线下端起笔，沿着右竖线至右下斜线中部向左转，钩尖穿过中宫右下角的垂直线。

则（则）　利刀旁的短竖改为挑点，在中宫右竖线上。竖钩在右上直角框左侧起笔，沿着右竖线至右下斜线向左转，竖钩略向右倾斜，钩尖靠近中宫右下角。

對（对）　寸字旁的横从中心点穿过右竖线后收笔。竖钩从右上斜线上起，靠近右下斜线向左出钩。点在中宫右下角的左侧。

治 三点水首点由左上斜线下部至中宫左上角。次点穿过左竖线中部至中宫左竖线。第三个点穿过左下斜线和空点向右上收笔。三个点分布均匀，笔势凌厉。

清 首点的中心在左上斜线上。次点略压左竖线。末点靠左下空点。右侧点和线控制了右侧的笔画和部件，把握了该字的形态。

淵（渊） 三个点收缩压扁，被空点和竖线所界定。偏旁调整给右侧营造了宽松的环境，确保了右侧的舒展。运用格式点线就可以准确地把握该字的外部轮廓和内部分布。

涉　三点水的首点在左上斜线下部。次点从左竖线中部穿过。第三个点略压靠在左下斜线和空点上。三个点分布均匀，整体左移，给右侧腾出足够的舒展空间。

测（測）　三点水的首点在左上斜线中下部。次点在左竖线中上部。第三个点靠左下斜线和空点上。点的笔势凌厉，形体收缩左移。格式四条斜线准确地把握了该字扁宽的形体。

渍（瀆）　三点水的第一个点穿过左上斜线中下部。次点穿过左竖线中上部。最后一个点靠左下斜线向右上。三个点分布均匀，笔势凌厉，形体收缩左移。

降　左耳旁的横折对着直角框起，在上横线下转折向左下，再起笔压中宫左竖线向左斜下。竖抵横头沿着左竖线穿过左下斜线上端，上轻下重。格式点线准确地界定了右侧的夸张变形。

隆　左耳旁的横折在直角框的垂直线起，至中宫左上角转折向左下，再起笔靠近中宫向左斜下至左下空点。竖抵横头沿着左竖线穿过左下斜线上端后收。右侧的笔画部件被点线所定位。

陈（陈）　左耳旁的横折在直角框垂直线外起笔，至上横线下转折向左下，转笔靠近中宫左竖线向左斜下至左下空点。竖在横下沿着左竖线穿过左下斜线收笔，上舒展下略收缩。

西狭颂

八卦格解析名碑名帖系列

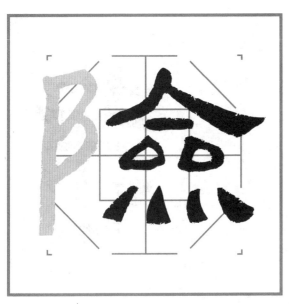

險（险）　左耳旁的横折在直角框垂直线起，稍过左上斜线转折向左下，再起笔靠近中宫左竖线向左斜下至左竖线。竖抵横下沿着左竖线穿过左下斜线收，上收缩下舒展。右侧的捺和点被竖线和斜线所定位。

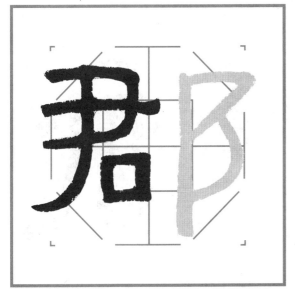

郡　右耳旁的横折在中宫右上角起笔，穿过右上斜线后转折向左下，再起笔形成弧状至中宫右下角收笔，线条圆润匀称。竖靠横头起笔，沿中宫右竖线至右底空点上收笔，上轻下重。

姓　女字旁沿袭了篆书写法，先是在左上斜线起笔，至横竖线交点向右下，靠中竖线收笔。撇起笔后进入中宫在中横线向左下穿过左下斜线后收笔。横穿过两画至中竖线收笔。右上斜线、竖线、空点控制了右侧的笔画和部件。

詩（诗）　言字旁的点为短横，除第二个横略长外，其余的长度基本相当。"口"字扁方，竖倾斜从左下斜线上端往左下伸。依照左侧的点线练习。"寺"字横与竖钩被右侧点线准确地界定。

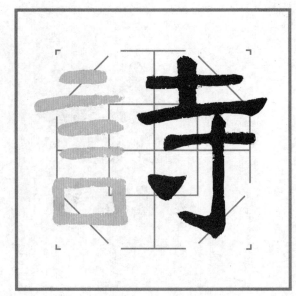

詠（咏）　与"诗"字言字旁写法和位置基本相似，只是第二个横收缩，形体左移，给右侧营造舒展的空间，依照中宫竖线和左竖线把握住了宽度。右侧的捺画尽力伸展。

詐（诈）　言字旁的笔势略厚重舒展，与右侧基本均等。格式点线角准确地把握了言字旁的上升和舒朗、"乍"字下沉而收缩压扁。

設（设） 与前几个言字旁写法和位置基本相似，唯有"口"字左窄右宽，这种写法非常新颖独特，在该碑中也是少见的。

愒 竖心旁左侧的点沿着左竖线向下。竖贯穿上下斜线，两头略厚重中间稍轻。右侧的点穿过中横线收笔。格式点线角稳妥地把握了右侧部件疏朗略扁的形态。

恫 竖心旁左侧的点在左竖线外。竖穿过上下斜线靠近直角框，圆起方收，中间稍轻且有倾斜。右侧的点靠中宫左竖线向下不超过下角。格式点线角严格地控制了右侧部件和笔画，展示了疏朗的形态。

惟 竖心旁左侧的点在左竖线外。竖穿过上下斜线，圆起方收，上轻下重。右侧的点沿着中宫左竖线向下。右侧"佳"字笔画被格式点线角准确地控制住。

慄 竖心旁左侧的点在左竖线外略向上。竖穿过上下斜线靠近直角框，圆起方收，上重下轻。右侧的点穿过中横线向下。右侧斜线和竖线界定了横与点的收笔位置，表现了方正匀称的形态。

懽（欢） 竖心旁收缩压扁让右，左侧的点贴靠左竖线。竖穿过上下斜线，略向左下倾斜。右侧的点靠中宫左竖线向下。

析　木字旁的横从左上空点外至中宫左上角。竖在左上斜线上起至左下斜线。撇从左竖线中下部伸展，前轻后重。点在撇下至横竖线交点。右侧竖线和斜线控制了横与竖的收笔位置，界定了左正右斜的形体。

柙　木字旁的横在左竖线外起笔，靠近中宫左上角。竖贯穿左上下斜线，方起方收。撇如点在左竖线外，右点从中横线至中宫左下角收笔。左收缩右舒展，线条疏朗。

抑　提手旁的横从左上空点外起笔，至中宫左上角收笔。竖钩在左上斜线上起笔，穿过左下斜线上端钩出。挑在左竖线外起笔，穿过中宫左竖线收笔。

时（时）　日字旁的竖从左上斜线穿过左竖线后收笔。横折转折后沿中宫左竖线穿过中宫左下角。短横在中横线上，横连接竖与横折。右侧点线较好地界定了"寺"字的笔画位置。

明　月字旁在右比较宽，竖撇穿过中竖线后收笔。横折钩穿过右上斜线后转折，至右下直角框上。两个横与右侧相连。四条斜线准确地把握了字的形态，展示了方正疏朗的特色。

朝　竖撇穿过中竖线后向左下。横折钩穿过右上斜线后转折，穿过右下斜线靠近直角框。两个横与右侧相连。月字旁笔势厚重，形体上略宽下舒展中收缩。格式空点和斜线准确地把握了左侧部件。

西狭颂

八卦格解析名碑名帖系列

稙　　禾木旁的平撇从左上斜线中部穿过。横从左上空点至中宫左上角。竖压横向下在左下斜线上收笔。撇比较垂直至左竖线下端稍探出。点靠中宫左竖线。

稳　　禾木旁的平撇在左上斜线中下部穿过向外。横从左竖线上端穿过至中宫左上角下。竖压横至左下斜线，上轻下重，圆起方收。撇至左竖线下部稍探出。点如捺进入中宫重收。

穆　　禾木旁的平撇从左上斜线中下部穿过向外。横从左竖线上至中宫左上角下。竖压横向下穿过左下斜线。撇穿过左竖线下部稍探出。点似捺在中宫下横线上收笔。

西狭颂

八卦格解析名碑名帖系列

破　石字旁的横从左上斜线中部起，靠近中竖线收。撇从横头起，穿过中竖线后收。"口"字上窄下宽，依照中宫竖线和中横线练习。格式较好地把握了左伸展、右舒张的形态以及调整变化的形体。

碓（崔）　石字旁的横从左上斜线中下部至中宫上横线上。撇在左上斜线略出头，沿着左竖线至左下直角框上。"口"字上略窄下稍宽，形体微长，参照中宫竖线和中横线练习。

瑞　第一个横在左上斜线外起，至中宫左上角收。第二个横略长，从左竖线外至中宫左竖线。竖在横下起，靠近左上斜线收。最后一笔在中宫左下角收。右侧斜线控制了右边部件以及笔画的位置。

牧 牛字旁的撇折在左上斜线起，穿过左上空点收。横沿着中宫左上横线行与收。竖靠左上斜线起，在中宫左下角向左下斜线行笔。平挑从左竖线外向内，靠近中心点收笔。

政 反文旁的撇穿过中宫右上角，横从右上斜线穿出，点靠右竖线，撇在中宫右下横线收笔，捺从右下空点向右下延伸。格式较好地把握了左舒展右略收缩的形体。

斯 斤字旁的撇从右上斜线至中宫右上角，竖在中宫上下横线之间，横从右竖线穿出向右舒展，竖穿过右下斜线后收笔。格式四条斜线较好地把握了左右部件的形态。

烧　火字旁的左点压左竖线上，竖撇从左上斜线起笔，穿过左下空点收笔，右上点在中宫左上的小方格中，下边的点斜穿过中宫左下角。空点斜线较好地把握了略扁的形态。

殆　歹字旁的横穿过左上斜线至中宫左上横线上。撇从中宫左上角向左下穿过左竖线。横撇压中横线转折从左下斜线上端穿出。点压左竖线。中竖线和右侧点线准确地控制了撇折、横折的转折与笔画位置。

動（动）　是繁体字，笔画较多，依照左侧的点线和中竖线即可准确地把握笔画的起止点和转折点。"力"字收缩被斜线和竖线控制。格式准确地把握了左舒展右收缩的形态。

財（财） 是繁体字，笔画比较多，依照左侧点线即可准确地把握贝字旁笔画的起止点。右侧点与线准确地把握了右侧笔画的起止位置。

駐（驻） 是繁体字，笔画比较多，依照左侧点线即可准确地把握左偏旁笔画的字起止位置。格式右侧的点线准确地控制了"主"笔画的起止点。

餘（余） 是繁体字，笔画较多，依照左侧的点线即可准确地把握左偏旁笔画的起止点。格式右侧的点线和中竖线也准确地控制了"余"字笔画的起止位置。

約（约） 绞丝旁在沿袭篆书笔法的基础上，下部略有调整，依照笔画所处的位置练习即可。格式点线角把握了左下沉右上提的结构形态。

緣（缘） 与"约"字绞丝旁基本相同，按照笔画所在格式的位置练习足矣。点、线、角稳妥地把握了左下沉右提升的形态以及笔画位置。

繼（继） 绞丝旁在沿袭篆书笔法的基础上略有调整，依照笔画所处的位置练习即可。格式的点、线、角把握了左拉长右舒展的结构形态，控制了疏朗匀称的笔画分布。

路 左偏旁的下部沿袭了篆书笔法，按照笔画所在格式的位置练习足矣。格式四条斜线准确地把握了该字的四个角，表现了左拉长右收缩的形态以及疏朗匀称的布白。

錢（钱） 繁体字，笔画较多，依照左侧的点线即可准确地把握偏旁笔画的起止点。右侧点线准确地控制了右侧笔画的位置。

鑃（馔） 该字笔画较多，依照左侧的点线即可准确地把握偏旁笔画的起止点。格式的点、线准确地把握了方正疏朗的形态，也有效地控制了笔画的位置。

令　撇从上横线下穿过中宫左上角、左竖线后撇出。捺抵撇穿过右竖线上端。横、竖、点在中宫内。

令　人字头的撇在上横线下起，穿过中宫左上角、左竖线后撇出，收笔上挑。捺抵撇穿过中宫右上角、右竖线上端出雁尾。横、横折在中宫内，竖穿过中宫下横线。

會（会）　人字头的撇在上横线下起，穿过左竖线上端后撇出，收笔回锋上挑。捺抵撇穿过右上斜线下端出雁尾。中宫左右竖线准确地界定了"田""日"的形态和笔画。

西狭颂　八卦格解析名碑名帖系列

守 宝字盖表现了篆书笔意，点压中竖线。竖沿着左竖线至下端。横压竖起，穿过右上斜线后转折，竖沿着右竖线至右下斜线收。左右竖线和斜线准确地控制了宝字盖的形态。

安 宝字盖的点在中竖线上。竖在左上斜线向下。横压竖起笔，靠近右上斜线转折向下。左右斜线准确地控制了宝字盖的形态。长横在中横线下贯穿左右竖线。

冠 秃宝字盖的竖从左上斜线外向下。横压竖起笔，穿过右上斜线转折而下。左右斜线准确地控制了字头的宽度。中横线和下斜线界定了其余的笔画。

官　宝字盖沿袭了篆书笔意，点压中竖线。竖在左上斜线向下穿过左竖线。横压竖起，穿过右上斜线后转折，竖沿着右竖线至右下斜线末端。中宫左右竖线和斜线准确地控制了宝字盖下面的部件和笔画。

害　宝字盖沿袭了篆书笔法，点跨中竖线。竖在左上斜线向下穿过左竖线靠近直角框。横压竖穿过右上斜线后转折，竖沿着右竖线穿过右下斜线接近直角框。中宫左右竖线和下角准确地控制了宝字盖下面的部件和笔画。

宿　宝字盖沿袭了篆书笔法，点压中竖线，上宽下窄。竖从左上斜线向下靠近直角框。横压竖穿过右上斜线后转折，竖沿着右竖线接近直角框。中宫左右竖线和下斜线准确地把握了下面的部件和笔画。

寡 宝字盖沿袭了篆书笔意，点如撇穿过中竖线。竖在左上斜线向下至左竖线中部。横压竖穿过右上斜线后转折，至竖线中部。中宫左右竖线和下斜线准确地控制了宝字盖下的笔画。

賓（宾） 宝字盖传承了篆书笔法，点压中竖线。竖在左上斜线向下至左竖线中上部。横压竖穿过右上斜线后转折，至竖线中部。

芒 草字头的横在左上斜线外至右上斜线末端。左侧的短竖至中宫左上角。右侧的短竖从右上斜线穿过中竖线。竖穿过左下斜线，横的收笔被右竖线和右下斜线控制住。格式的点、线、角把握了方正的形体，也准确地界定了疏朗的笔画位置。

苻　草字头分为两段，形体下沉，线条匀称，参照上斜线、空点和中宫上角练习。竖线和斜线把握了左伸右展以及竖、竖钩的位置。

若　草字头作两段，形体下沉，参照上斜线、空点和中宫上角练习。下面部件的笔势波宕起伏，舒展开张，竖线把握了横画的左伸右展，斜线控制了撇与横折的位置。

蔀（剖）　草字头分作两段，形体上提，参照直角框和上斜线练习。格式四个角较好地把握了该字方正的形体。

蓄 草字头的横贯穿上斜线。两个点基本从上顶空点而入。点线角准确地界定了疏朗匀称的笔画位置，也有效地把握了上宽长的形体。

常 小字头的竖从上顶横线而下，压在中竖线上。两个点成平势贯穿上斜线。左右竖线控制了秃宝字盖，中宫竖线界定了"口"字，中宫下角和下斜线、中竖线准确地把握了"巾"字，点、线、角准确地展现了疏朗匀称的笔画和形体。

崖 山字头的竖靠中竖线，竖折贯穿上斜线。"厂"字撇从左下斜线上端穿出，横被中宫左竖线和右竖线、斜线界定。点、线、角准确地控制了疏朗匀称的笔画位置，也有效地把握了方正的形体。

雲（云）　雨字头借用了篆书笔法，横贯穿上斜线，竖在左竖线外，横折穿过右上斜线后向下，四个点成平势，均压在中宫竖线上。依照下斜线可把握撇折的转折。

粟　米字在字下，左右点成平势依靠在中横线，横贯穿左右空点，竖沿着中竖线至下底横线，下面的两个点笔势凌厉，从下斜线穿过。

麦　上斜线和竖线界定了横的起止点，竖沿着中竖线而下，撇穿过左下斜线和空点，撇折在左底空点收笔，捺穿过右下斜线和直角框，点从空点出。

高　文字头的点沿着中竖线而下。上斜线和空点界定了横的起止点。中宫、中宫下角和下斜线、界定了"口"字，下斜线准确地把握了竖与横折。点、线、角准确地展现了疏朗匀称的笔画和形体。

愚　心字底的左点从左下斜线上端向外。卧钩如平捺，从中宫左下角至右下直角框上。两个点取势不同，但相互照应。

惠　心字底的左点从左下空点至直角框上，形态凌厉，笔势劲健。卧钩穿过右下斜线至直角框收笔。两个点一个圆润，一个略凌厉，相互呼应。

堅（坚）　土字底的横穿过中宫左右竖线。竖压中竖线，穿过中宫下横线。长横在左下直角框上起笔，穿过右下斜线至右直角框上收笔。

君　"口"形体较小，依照中宫下横线、中竖线和右下斜线练习。长横穿过右竖线上端舒张，撇穿过左下斜线向左伸展，线条匀称，布白疏朗，形体略扁。

肃　格式的四个角准确地把握了该字方正的形体，也界定了笔画的位置。

是 "日"字在上,上斜线控制了宽度,中宫左右竖线基本把握了收缩的角度。

暴 "日"字在上,上斜线控制了宽度,中宫左右竖线把握了略内收的角度。长横贯穿左右竖线,撇穿过左下空点向左伸展,捺从右下空点向右下伸展。

豐(丰) 格式的四个直角框控制了该字的四个点,把握了方正的形体。同时点线角也界定了笔画的起止位置。

四、结构定式

千百年来，人们对楷书的结构分解出各种图形，以期盼提高教学效率。对方整扁宽、左伸右展的隶书，还未发现有用图形定式进行教学。

八卦格以其拆分自然、组合严谨、实用高效、科学规范的定式，解决了隶书结构形态与书写格式相结合的难题，使讲授和编著的结构法则，在八卦格中达到高度的规范与统一，打造了隶书教学的上乘之法。虽然个别笔画稍稍超出定式，但主体仍保留在定式内。本节筛选碑中若干字镶嵌在八卦格内，运用定式法准确地展示了笔画与笔画之间、偏旁与部件之间、整体与局部之间的比例关系和结构规律；有效地界定了字的高低、宽窄、疏密、欹正形体及外部轮廓；深入浅出地分析和揭示了隶书内密外疏、扁阔秀丽、或外密中疏、方整雄强的艺术奥秘。

能 以中竖线为界，构成左右两个相等的长方格，稳妥地划分和安置左右各半的形体。中竖线将"能"字形体分为均等的两半，格式点线对笔画也发挥了较好地界定作用。

龍（龙） 繁体的"龙"字是左右均等的结构，中竖线将形体分为左右均等的两半，格式的点线也有效地控制笔画。

歌 中竖线将形体分为均等的两半，格式点线对笔画也发挥了巧妙的界定作用。

西狭颂 八卦格解析名碑名帖系列

懿 　格式中竖线将其形体分为均等的两半，点线对笔画也发挥了界定作用。

壁 　格式中竖线将其形体分为均等的两半，点线对笔画也发挥了严格的控制作用。

谿 　格式中竖线将其形体分为均等的两半，点线对笔画也发挥了积极的界定作用。

静　格式中竖线将其形体分为均等的两半，点线对笔画也发挥了界定作用。

臨（临）　格式中竖线将其形体分为均等的两部分，点线对笔画也实施了界定作用。

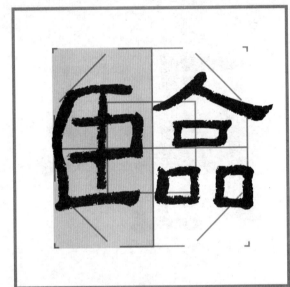

就　格式中竖线将其形体分为均等的两部分，点线对笔画也发挥了界定作用。

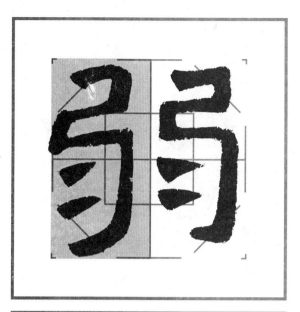

弱　格式中竖线将其形体分为均等的两部分，点线对笔画也发挥了界定作用。

赫　格式中竖线将其形体分为均等的两部分，点线对笔画也发挥了界定作用。

八卦格解析名碑名帖系列

西狭颂

抑　该字左中右比例均等。将格式上下横线的两头相连，就可分为均等的三个长方形，稳妥地安排了左中右三部分。

如　该字用左"品"字型定式。既以中竖线为界，将中宫上下横线延伸至右竖线的两端，左侧形成了两个田字格，右侧形成了一个田字格的左"品"字定式，准确地控制左大右小的形态。

　　知　"知"字属于左"品"字形结构，右侧"口"处理得比较方正。左"品"字定式较好地把握了该字的形体和轮廓。

　　府　"府"的广字旁，又属左上包围右下的包围框架。左上包围右下的定式是：将中宫上横线延伸至右上斜线的末端，中宫左竖线延长至左斜线的末端，形成角尺式的左上包围右下定式，字的框架被控制在定式内。

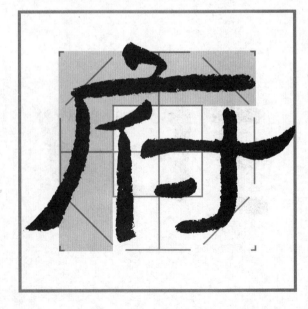

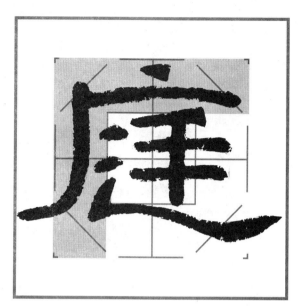

庭　广字旁既是偏旁，又属左上包围右下的包围框架。可以用左上包围右下的定式，仅撇尾略出左下斜线，其余部件和笔画均被定式所把握。

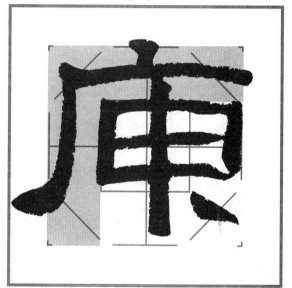

庚　广字旁既是偏旁，又属左上包围右下的包围框架，采取左上包围右下的定式，只有尾部略出左下斜线，其余部件和笔画均被定式所控制。

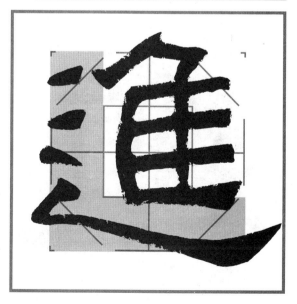

进（進）　走之旁又属左下包围右上的框架。运用左下包围右上定式，可准确地界定了走之旁的形体。其定式是：将中宫左竖线向上延伸至左上斜线的上端，中宫下横线向右延伸至右下斜线的末端，形成角尺形的左下包围右上框架。

造　走之旁又属左下包围右上的框架。运用左下包围右上定式，可准确地界定走之旁的形体。

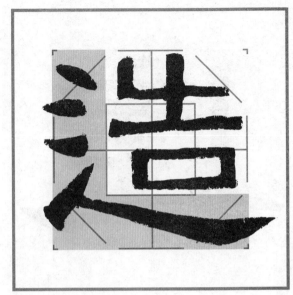

迫　走之旁又属左下包围右上的框架。运用左下包围右上定式，可准确地把握走之旁的形体。

道　走之旁又属左下包围右上的框架。运用左下包围右上定式，可准确地控制走之旁的形体。

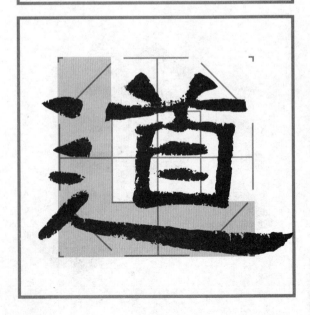

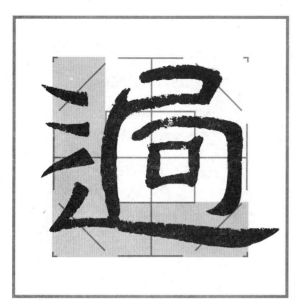

　　過（过）　走之旁又属左下包围右上的框架。利用左下包围右上定式，非常准确地界定了走之旁的形体，也较好地控制了被包围的部件。

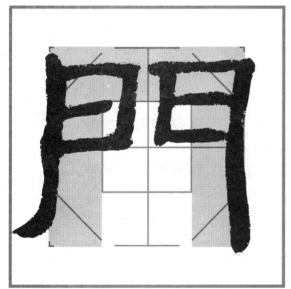

　　門（门）　繁体的门字，又属三面包围的框架。三面包围下定式：将中宫左右竖线向下延伸至左右斜线的末端，形成上面一个长方格，左右两个长方格的三面包围定式。在这个定式中四条斜线发挥了神奇的作用。

　　閣（阁）　繁体字，可用三面包围下定式，在这个定式中四条斜线发挥了神奇的作用。

風（风） 繁体字，运用三面包围下定式，四条斜线对框架发挥了重要的作用。中宫对框架内的笔画也发挥了较好的界定作用。

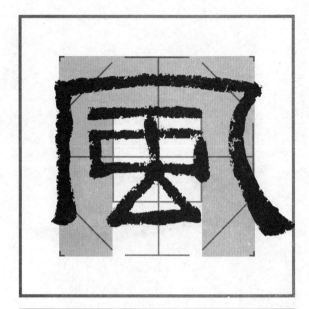

因 国字框既是偏旁，还是四面包围的框架。依照四条斜线和直角框准确地锁住字框的四个角，框内的部件恰好被小田字格所控制。既排除中宫外的横竖线，形成四个长方格包围一个田字格的四面包围定式，练习国字框有奇效。

困 依照四条斜线和直角框准确地锁住字框的四个角，框内的部件恰好被小田字格所控制。

西狭颂

八卦格解析名碑名帖系列

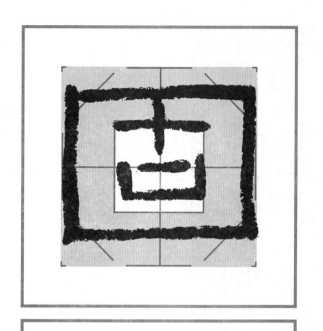

固　依照四条斜线和直角框准确地锁住字框的四个角，框内的部件恰好被小田字格所控制。

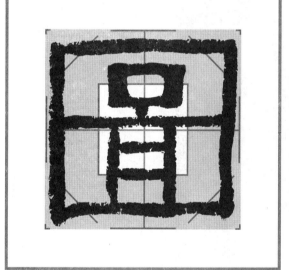

圖（图）　依照四条斜线和直角框准确地锁住字框的四个角，框内的部件恰好被小田字格控制住。

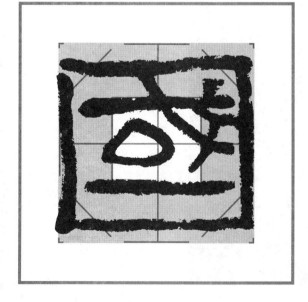

國（国）　依照四条斜线和直角框准确地锁住字框的四个角，框内的部件恰好被小田字格控制住。

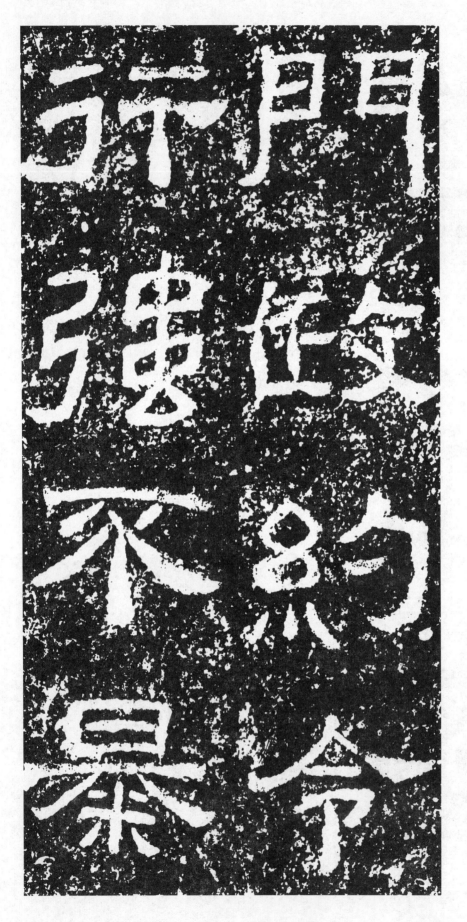

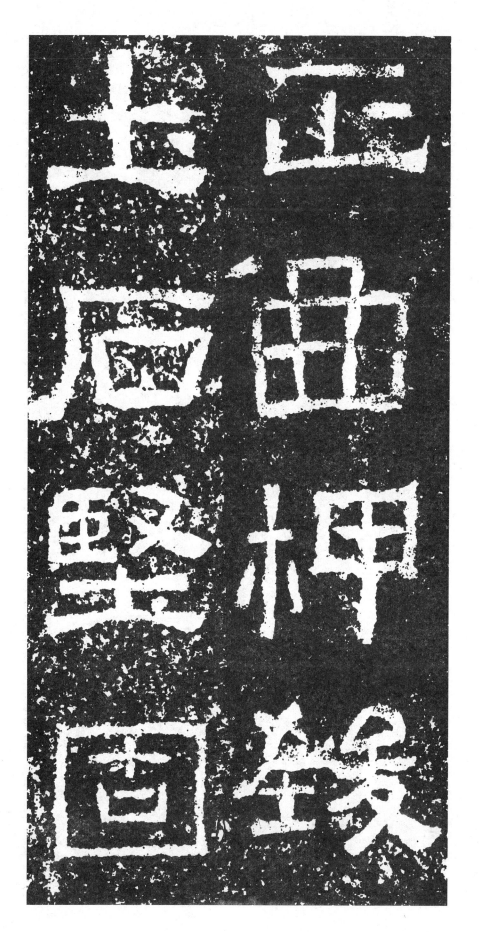

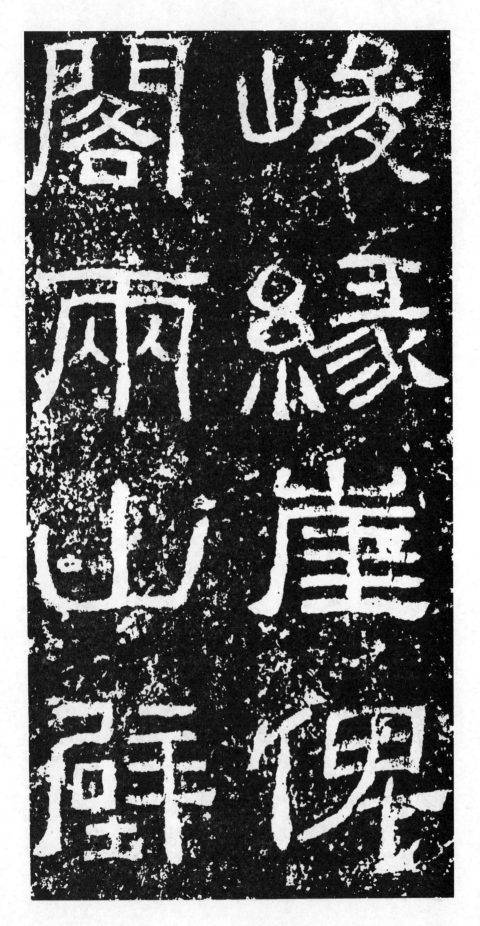

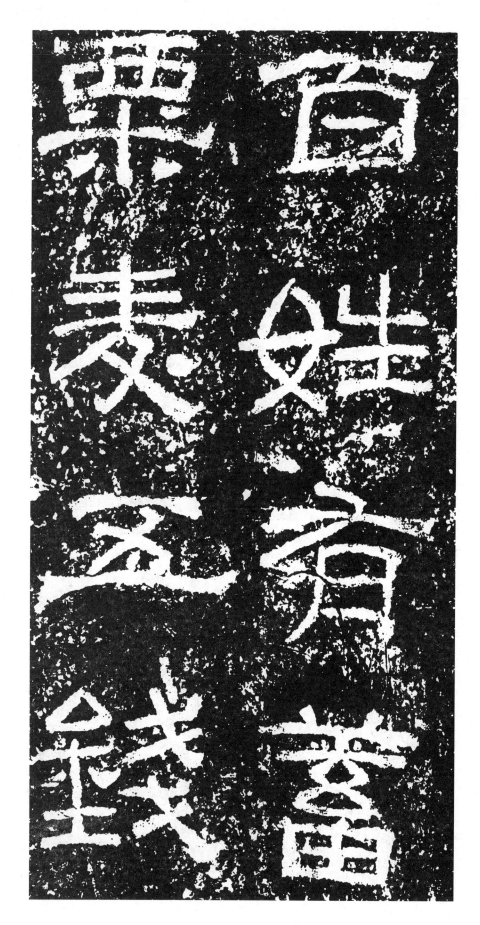

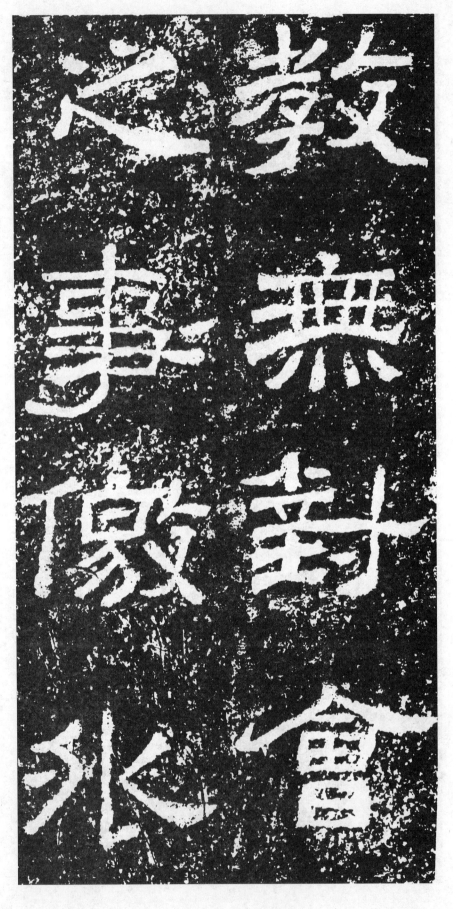

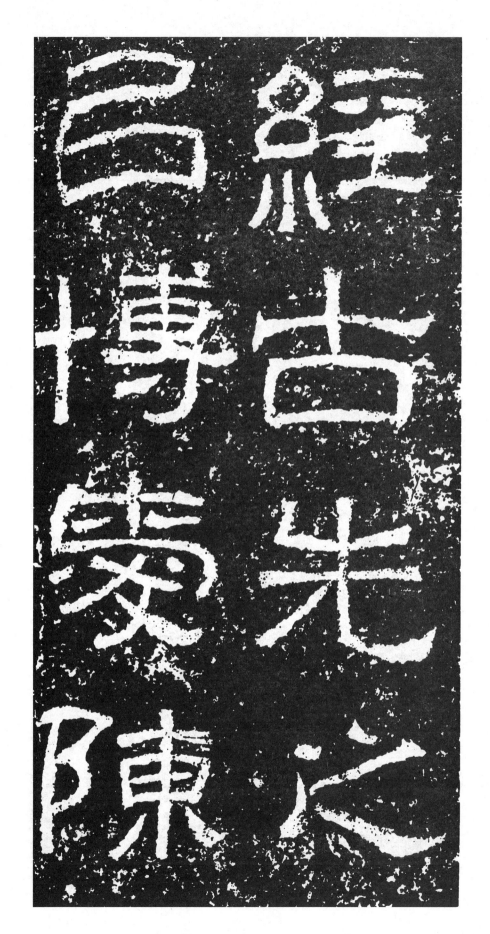

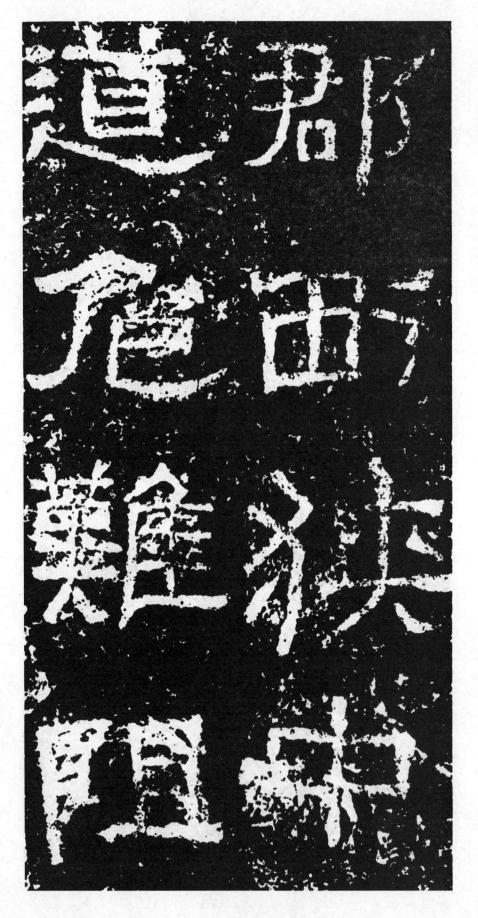

西狭颂

八卦格解析名碑名帖系列

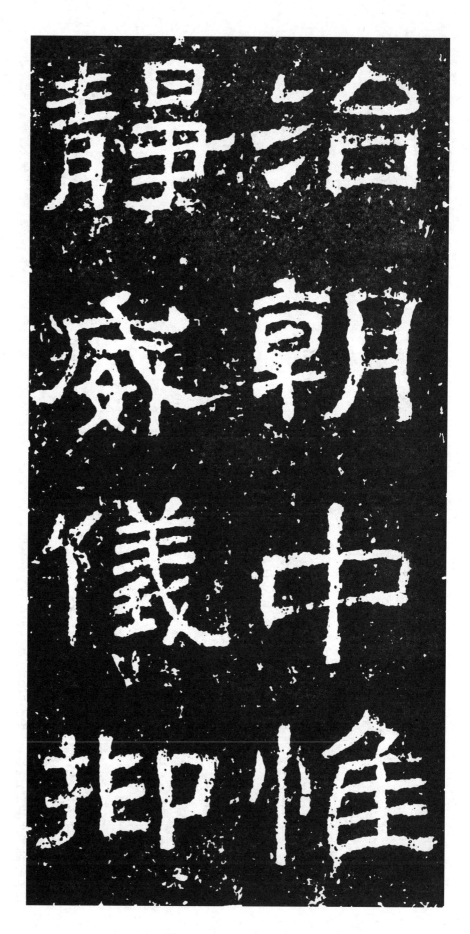

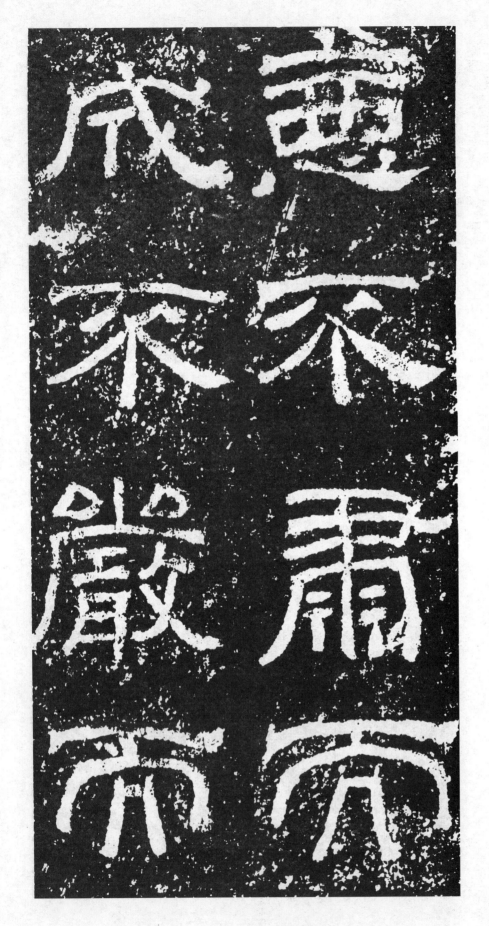

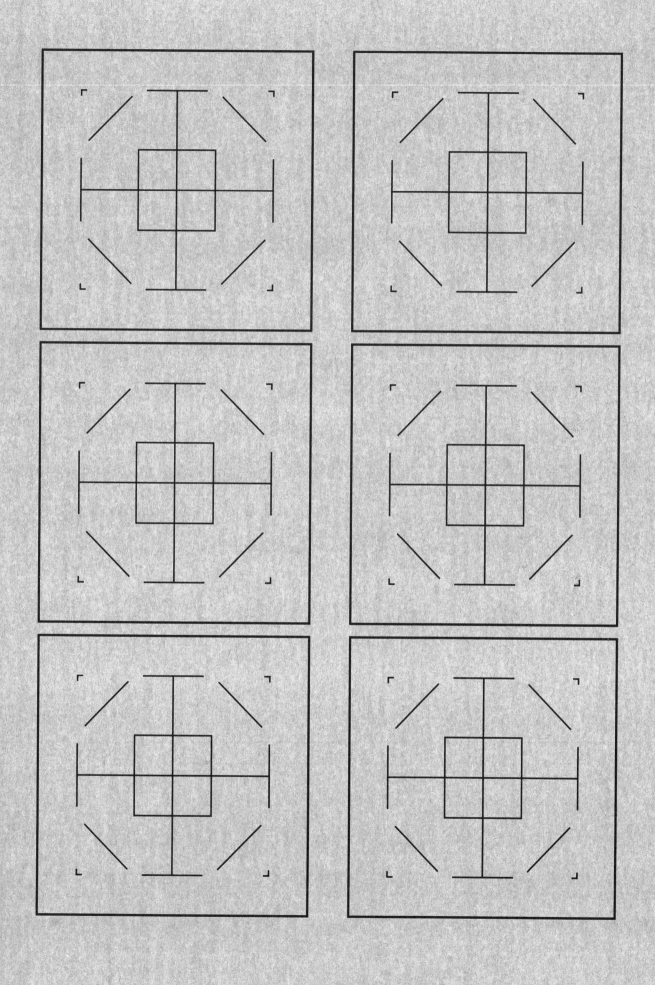

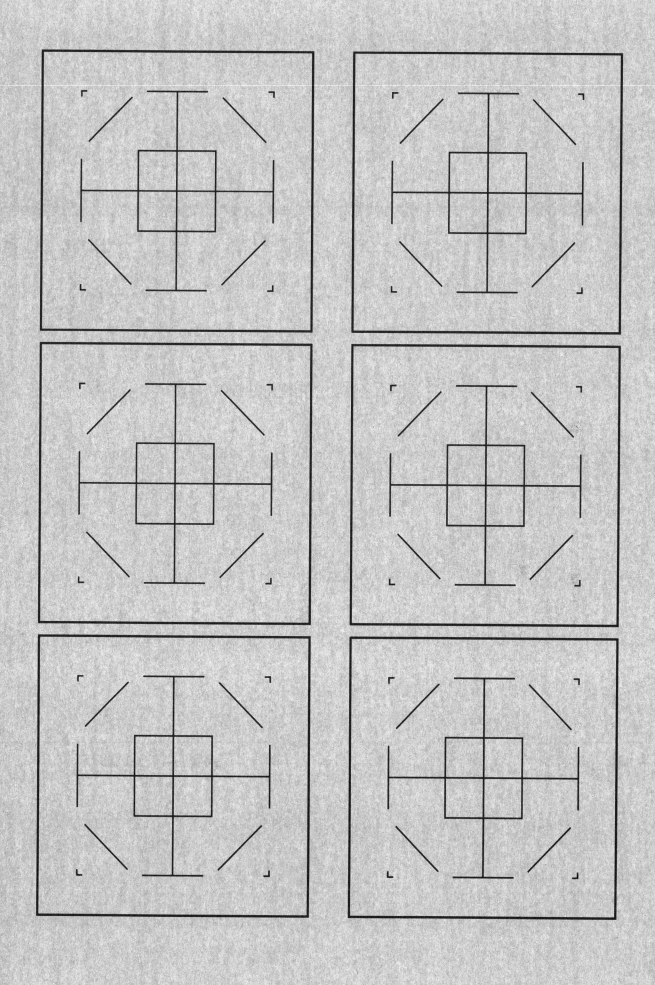